插画设计
（第 2 版）

易宇丹　车　进　主　编
姚民义　张文瀚　吴华堂
　　　　　　　　　　　副主编
张　樱　张　艺

清华大学出版社
北京

内容简介

本教材从插画设计的基本原理出发，关注插画设计的画面变化、视觉表现以及设计对象的相互关系，注重开拓插画创意以及插画设计的表现方法。本教材从理论知识、创意思维及技能操作三个方面着手，培养学生对插画设计敏锐的感觉，以及丰富而富有弹性的创意思维与造型能力，培养学生运用多种技法的绘制能力，使学生更好地掌握插画对象的造型与空间、构图与色彩等艺术规律，从而创作出理想的插画设计作品。

本教材在编写上力求新颖独特、图文并茂，选用了大量风格多样、内容丰富的插画作品。本教材共分七章：第一章插画设计概述，第二章插画设计风格类别与表现分类，第三章插画设计的绘画技法，第四章插画设计的创意手法及设计流程，第五章插画设计在空间环境中的应用，第六章插画设计在视觉传达及服装等领域中的应用，第七章优秀作品欣赏。

本教材编者均为多年从事插画设计教学的高校教师，他们对插画设计教学有较多的经验和体会，并在插画设计的研究领域进行了许多探索。本教材可以作为艺术设计院校或设计专业本科或专科的插画设计教材。

本书封面贴有清华大学出版社防伪标签，无标签者不得销售。
版权所有，侵权必究。举报：010-62782989，beiqinquan@tup.tsinghua.edu.cn。

图书在版编目（CIP）数据

插画设计 / 易宇丹，车进主编 . —2 版 . —北京：清华大学出版社，2023.2(2024.1重印)
ISBN 978-7-302-59916-6

Ⅰ．①插⋯　Ⅱ．①易⋯　②车⋯　Ⅲ．①插图（绘画）—绘画技法　Ⅳ．① J218.5

中国版本图书馆 CIP 数据核字（2022）第 011610 号

责任编辑：梁媛媛
封面设计：刘孝琼
责任校对：周剑云
责任印制：刘海龙

出版发行：清华大学出版社
网　　　址：https://www.tup.com.cn，https://www.wqxuetang.com
地　　　址：北京清华大学学研大厦 A 座　　邮　编：100084
社　总　机：010-83470000　　邮　购：010-62786544
投稿与读者服务：010-62776969，c-service@tup.tsinghua.edu.cn
质量反馈：010-62772015，zhiliang@tup.tsinghua.edu.cn
课件下载：https://www.tup.com.cn，010-62791865

印　装　者：三河市人民印务有限公司
经　　　销：全国新华书店
开　　　本：190mm×260mm　印　张：13.5　字　数：325 千字
版　　　次：2016 年 8 月第 1 版　2023 年 2 月第 2 版　印　次：2024 年 1 月第 3 次印刷
定　　　价：59.00 元

产品编号：089596-01

Preface 前言

　　插画设计是一门既传统又时尚的专业性很强的设计课程，它最初是在书籍中对文字进行诠释，是文字的补充和增值。随着社会的进步和经济的发展，插画设计的应用范围不断扩大，焕发出蓬勃的生命力，呈现出前所未有的重要作用。

　　插画设计关联到许多纯艺术门类，如国画、油画、版画及陶艺等，是最直接、最具表现力的艺术设计形式之一。插画设计具有题材广泛、想象丰富、表现独特、风格鲜明的艺术魅力；具有传递信息、提示告知、教育熏陶、娱乐大众的作用。插画设计已经成为信息传递中不可缺少的世界性语言，其课程也成为艺术设计院校重要的专业必修课，该学科亦成为多个领域中多学科交叉的重要的设计学科。

　　插画设计主要涉及以下行业。

　　（1）出版行业：书籍封面、内页、外套、报纸及杂志等。

　　（2）装饰行业：街头涂鸦、室内外墙绘等。

　　（3）展示行业：展会插画、舞台展示等。

　　（4）服装织物：服装服饰、窗帘布艺等。

　　（5）广告行业：海报、招牌、节日庆贺、宣传单等。

　　（6）包装行业：插画图解、商品图表、使用说明等。

　　（7）游戏行业：场景道具、人物插画、漫画卡通等。

　　（8）商业形象：企业形象、吉祥物、标识等。

　　（9）影视网络业：影视网络插图、媒体传播插图等。

　　通过对上述行业的分析能够看到，学习插画设计可以有较多的行业选择，可以在出版社、杂志社、插画公司、游戏公司、动画公司、网络公司等机构或单位从事插画设计工作。

　　本教材从插画设计的理论讲述、创意思维及技能操作三个方面着手，培养学生对插画设计敏锐的感觉；培养学生灵活独特、弹性丰富的造型思维能力；培养学生掌握插画设计的绘制技巧与艺术表现能力。本版在第一版的基础上进行了拓展与补充，扩大了横向、纵向的范围，补充了大量即时图片与实践案例，内容更加贴近当代、更加时尚，艺术表现手法更加丰富多样。本教材章节更新为七章：第一章插画设计总述，第二章插画设计风格类别与表现分类，第三章插画设计的绘画技法，第四章插画设计的创意手法及设计流程，第五章插画设计在空间环境中的应用，第六章插画设计在视觉传达及服装等领域中的应用，第七章优秀作品欣赏。

前言 Preface

　　本教材由易宇丹、车进任主编，姚民义、张文瀚、吴华堂、张樱、张艺任副主编。易宇丹、车进负责全书的总体规划，乔虹负责相关资料的收集与整理。具体编写分工为：张樱编写第一章，姚民义编写第二章，车进编写第三章，张文瀚编写第四章，张艺编写第五章，易宇丹编写第六章，吴华堂编写第七章。

　　本教材的编者均是多年从事插画设计教学的高校教师，对插画设计教学有着较深的研究与思考。本教材是编者们在多年插画设计教学中的经验总结，教材的结构和内容主要来自编者们的教案及教学笔记，在教材的编写上，力求内容全面、结构严谨、案件丰富、视角新颖独特，且采用了多种风格的优秀作品穿插其中，直观、形象、生动地阐述插画设计的主旨，从而加深读者对插画设计的全面认识。因教材中少数作品的作者信息不详，无法与之联系，在此表示歉意并致以谢意！

　　由于时间较为仓促，教材中难免有疏漏之处，恳请广大读者多提宝贵意见。

<div style="text-align: right;">编　者</div>

Contents 目录

第一章 插画设计总述 1

第一节 插画设计概述 2
 一、插画设计的概念 2
 二、插画设计的作用 2
 三、插画与纯艺术绘画的区别 3
第二节 插画的历史演变 8
 一、东方插画艺术的历史演变 8
 二、西方插画艺术的历史演变 19
本章小结 26
实训课堂 26
复习思考题 27

第二章 插画设计风格类别与表现分类 29

第一节 插画设计的风格类别 30
 一、平面插画设计 30
 二、影视游戏插画设计 44
 三、商业宣传插画 53
第二节 插画设计的表现分类 57
 一、手绘插画 57
 二、影视与电脑数据插画 68
本章小结 73
实训课堂 73
复习思考题 74

第三章 插画设计的绘画技法 75

第一节 插画速写绘画原理 76
 一、人体结构与人物速写 76
 二、场景速写绘画技能 79
第二节 插画构图形式 82
 一、插画构图的基本原理 82
 二、插画构图的形式种类 89
第三节 色彩基本原理 92
 一、插画色彩的基本原理 92
 二、插画色彩的基本应用 93
本章小结 96
实训课堂 96
复习思考题 96

第四章 插画设计的创意手法及设计流程 97

第一节 插画设计的创意手法 98
 一、插画设计的写实与抽象 98
 二、插画设计的夸张与对比 102
 三、插画设计的拟人与联想 104
 四、插画设计的比喻与象征 107
 五、插画设计的幽默与讽刺 109
第二节 插画设计的形式要素 112
 一、插画设计的多样化与个性化 112
 二、插画设计的人性化与娱乐化 117
 三、插画设计的网络化及特点 119
第三节 插画设计的设计流程 125
 一、主题定位与市场调研 125
 二、收集素材绘制插画线稿 127
 三、根据插画线稿，绘制色彩正稿 129
本章小结 133
实训课堂 133
复习思考题 133

第五章 插画设计在空间环境中的应用 135

第一节 插画设计在室外空间中的应用 136
 一、插画设计与室外空间 136
 二、插画设计与室外展示空间 141
 三、插画设计与交通环境 143
第二节 插画设计与室内空间环境中的应用 148
 一、插画设计与室内展示空间 149
 二、插画设计与家居空间展示 154
 三、插画设计的参与制作 157
本章小结 158
实训课堂 158
复习思考题 158

目录 Contents

第六章 插画设计在视觉传达及服装等领域中的应用 159

第一节 插画设计在视觉传达设计中的应用 160
 一、插画设计与书籍装帧 160
 二、插画设计与广告设计 164
 三、插画设计与包装设计 171
第二节 插画设计在服装及产品设计中的应用 175
 一、插画设计与服装 175
 二、插画设计与服饰设计 177
 三、插画设计与容器 178
 四、插画设计与灯具 180
 五、插画设计与玩具 181
 六、插画设计与衍生品 181
本章小结 ... 183
实训课堂 ... 183
复习思考题 ... 183

第七章 优秀作品欣赏 185

第一节 中国优秀作品欣赏 186
 一、中国古代艺术 186
 二、中国现代艺术家 193
第二节 外国优秀作品欣赏 197
 一、外国古代艺术 197
 二、外国现代艺术家 203
本章小结 ... 207
实训课堂 ... 207
复习思考题 ... 207

参考文献 208

第一章

插画设计总述

学习要点及目标

- 了解插画设计的基本概念。
- 了解插画设计的作用，插画与纯艺术绘画的区别。
- 了解插画的历史演变，东西方插画艺术的历史脉络。

本章是课程教学中的第一个环节。了解插画设计的基本概念，了解插画设计的作用，了解插画与纯艺术绘画的区别，了解插画的历史演变，了解东西方插画艺术的历史脉络，使学生对插画设计理论有一个基本的认知。

了解插画设计的基本概念与作用，了解东西方插画艺术的历史脉络。

第一节 插画设计概述

一、插画设计的概念

插画，西文统称为 illustration，源自拉丁文 illustraio，意指照亮。《辞海》对插画的定义为："插附在书刊中的图画。有的印在正文中间，有的用插页方式，对正文内容起补充说明或艺术欣赏作用。"

所以，早期插画被称为插图，是为文字服务的，多用于书籍和杂志，对文字起衬托、说明、图示作用，比如世界名画、照片等都可作为插图。而现代插画设计随着艺术环境的发展，更多时候以艺术作品的形式存在，不再只是对文字进行解释或说明，而是带有明显的主观色彩和表现性。

二、插画设计的作用

随着商业和科技的发展，插画的应用门类和形式也越来越多，人类生活的各个角落无不闪现它的身影。在商品经济大发展的时代，插画设计同样推动着社会经济的发展。从早期以手绘印刷形式出现的书籍插画到现在信息时代以电脑绘制的 CG（computer graphics，计算机图形学）插画，插画的形式随着科技的发展而发生变化。如今，插画逐渐以多元化的艺术发展态势，被广泛应用于现代设计的多个领域，涉及文化活动、社会事业、商业活动和影视文

化等方面。

插画设计具有信息传播与视觉审美的功能。插画与文字作为人类信息交流的主要载体，在使用过程中因其本身固有的特点及局限性常常互为补充。例如，文字在描述某个模糊场景或形态时，常常陷入无法形象传达的尴尬境地，这时插画中的图形则可以形象直观地呈现文字所不能传达的信息，来作为文字的补充，较好地辅助文字信息的传达，得到一个可视的、一目了然的形象。当然，文字有许多长于插画的地方，如准确地表达抽象的概念、逻辑推理及概括的能力，因此，"文不足以图补之，图不足以文叙之"。

三、插画与纯艺术绘画的区别

插画与纯艺术绘画（简称"纯绘画"）都属于造型艺术的范畴，但两者是有区别的：纯艺术绘画追求的是一种永恒的东西，是人类文化研究的一种方式和人类精神世界的一种体现，同时也是历史的见证；插画设计则更像一种快餐，甚至有些学生会认为自己可以一画成名。其实，要想画好插画必须掌握一定的标准和分寸，插画设计不像纯绘画作品那样一定要画得很大，抠得很细致。事实上，很多插画设计师能够出名主要在于其画作的总数量，而不只在于画了几幅细致精美的作品。

插画设计在某种程度上服务的是大众。如果没有市场，插画设计便没有需求。纯绘画和插画设计两者在本质属性和社会功能上是绝对不同的，创作者在绘制插画的第一天就必须清楚地认识到，绘制插画不单会成为纯艺术家，还体现了当时的时代背景和审美情趣，是当时那个时代的文化见证，如图 1-1～图 1-4 所示。

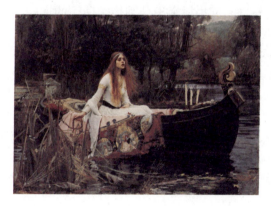

图 1-1 《夏洛特夫人》（英国　沃特豪斯）

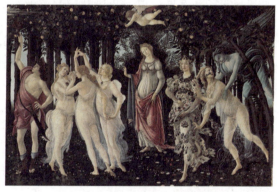

图 1-2 《春》（意大利　波提切利）

点评：图 1-1 为沃特豪斯画的经典油画作品。图 1-2 为意大利文艺复兴初期的画家波提切利的作品。大约在 1465 年，波提切利师从菲利普·里皮学习绘画，并受到维罗丘、波拉乌罗画风的启示。

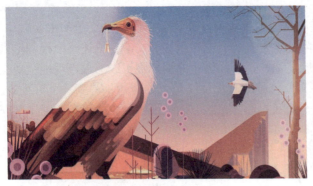

图 1-3　插画（英国 James Gilleard）　　　　图 1-4　漫画《蜘蛛侠》（美国 Steve Ditko）

点评：图 1-3 为英国插画师 James Gilleard 的作品。James Gilleard 是英国伦敦一名才华横溢的自由插画师，从事数字艺术和人物设计。其作品灵感来源于电影、电视剧、游戏等流行文化。图 1-4 中蜘蛛侠的形象是为了迎合市场需要，在电影和多媒体表现上更偏重商业化。

插画与纯艺术绘画可以从以下几个方面加以细分。

1）创作理念

从早期作品来看，纯绘画起着记录历史的作用，是一种对真实的极度模仿。一个社会的精神风貌、人文面貌都可以透过一个时代的纯绘画画作得到整体概述，尽管在艺术形式上有着变化和发展，但其实质并没有改变过。与之相反，插画设计则追求所谓的虚幻的真实，反映的是现实中所没有、但人们幻想并渴望的东西。例如，美国电影《蜘蛛侠》（见图 1-4）可以说能以假乱真，但人类世界并不会真的存在这样的生物。再如，日本漫画大多描绘的是社会问题或是宗教等的神秘色彩，有些作品在形式上相当写实，但实质内容却是抽象夸张的。

2）审美对象

一件纯艺术作品的好坏不是由大众说了算，而是由专业的杂志和艺术评论专门撰稿人来评定。这种话语权的独断性决定了画家和艺术评论家之间的微妙关系。而插画设计的评论则完全来自大众，因此我们经常会在网络上看到大量的插画爱好者对自己喜爱的插画师评头论足。

3）推广载体

纯绘画在某种程度上是富人和投资人的专利。插画设计则是一种完全的服务性艺术，它对应的是出版、游戏及影视制作等大众消费载体，其背后的市场和特定对象，使插画本质上存在视觉传达的大众传播性。

4）商业渠道

纯绘画的流通渠道多在博物馆、私人收藏家及拍卖行，被上流社会的前沿趋势所左右。插画设计则主要是商家、企业、出版等大众渠道。简单地说，纯绘画需要靠炒作来获得价值，插画设计则靠实用和实践相结合来赚钱。

案例分析：

如图1-5~图1-17所示，从视觉构成上来看，插画大多为偏平面或半立体，很少能达到传统油画推进去几十层的空间。插画大多是硬边一线到底，而传统油画的边线处理非常讲究过渡技巧。纯艺术画包含着更多的思想和理论，插画设计则注重经济实用。下面的实例告诉我们纯绘画和插画设计是两个种类，而优秀多才的大师则两者兼会。

① 刘继卣的作品（见图1-5）。

图1-5 连环画《西游记》（中国 刘继卣）

点评：图1-5为刘继卣所绘制的《西游记》，这是一本成色极好的连环画。

② 丢勒的作品（见图1-6、图1-7）。

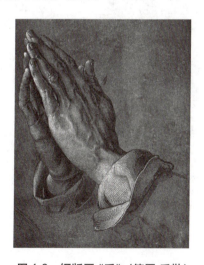 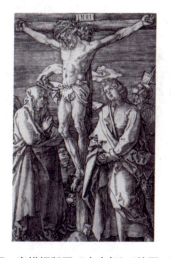

图1-6 铜版画《手》（德国 丢勒）　　图1-7 素描铜版画《十字架》（德国 丢勒）

点评：图1-6和图1-7都是丢勒的作品。他的主业是作铜版画，当时铜版画就是书里的插画。

而且那时只有版画是可以复制量产印刷的。他的绘画作品《手》，几乎被公认为是美术史上最重要的素描。

③何多苓的作品（见图1-8、图1-9）。

图1-8　连环画《雪雁》(1)（中国 何多苓）　　　图1-9　连环画《雪雁》(2)（中国 何多苓）

点评：图1-8和图1-9有着令人窒息的美丽，扑面而来的感染力能使欣赏者感受到整个作品的气息——优雅的、哀伤的、一望无际的情感。

④天野喜孝的作品（见图1-10、图1-11）。

图1-10　日本画家天野喜孝及插画作品　　　图1-11　插画《最终幻想》（日本 天野喜孝）

点评：图1-10和图1-11是日本画家天野喜孝和他的插画作品。天野喜孝做过《最终幻想》的人设，并以艺术品的形式出售其作品（价格300万美元）。从商业的角度出发，收藏家愿意为插画买单，说明了当插画与艺术和艺术品之间上升到一定高度时，就没有太大差距了。

⑤吴冠中的作品（见图1-12、图1-13）。

图1-12 《普陀山》（中国 吴冠中）

图1-13 《江南屋》（中国 吴冠中）

点评：图1-12和图1-13的设计感较强，点线面构成加上水墨元素，边线处理很自然，表现了油画绘画中特有的细腻质感和过渡感。

⑥冷冰川的作品（见图1-14、图1-15）。

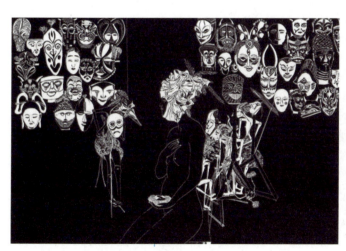

图1-14 插画（1）（中国 冷冰川）

图1-15 插画（2）（中国 冷冰川）

点评：图1-14中的众多面具，烘托了黑白的孤寂、冷漠气氛，显示了一种高高在上的精神境界。图1-15表现了密集与稀疏、节奏和韵律，以及线条的规律化排列。

⑦张光宇的作品（见图1-16、图1-17）。

图1-16 《大闹天宫》（1）（中国 张光宇）

图1-17 《大闹天宫》（2）（中国 张光宇）

点评： 图1-16和图1-17的动画人物性格塑造鲜明，作品体现了中国传统绘画的意象表达。作者善用夸张手法，不拘泥于"形似"，整幅作品线条简朴，极具装饰风和金石味道。

第二节　插画的历史演变

插画艺术的发展，有着悠久的历史。欧美和中国的插画历史最早都是运用于宗教读物之中的。根据历史考察，迄今为止发现的人类最早的绘画为公元前20000年法国南部的拉斯科的洞窟壁画，这也是最古老的插画。后来，插画被广泛运用于自然科学书籍、文学书籍和经典作家文集等出版物之中。插画发展的黄金期始于20世纪五六十年代的美国。从插画的发展历史来看，它与社会的政治经济密不可分。

一、东方插画艺术的历史演变

1. 中国插画艺术的演变

无论是在东方还是西方，早期的插图都被大量运用到宗教读物上面。

中国最早的插画是以版画形式出现的，是随着佛教文化的传入，为宣传教义而在经书中用"变相"图解经文。目前，史料记载我国最早的版画作品是唐肃宗时刊行的《陀罗尼经咒图》，刊记确切年代的则是唐懿宗咸通九年（868年）的《金刚般若波罗蜜经》中的扉页画，如图1-18所示。

中国书籍自古讲究以图释文、以文解图，图文并茂成为古人著书的常态。文字与图在中国历史上得到了广泛传播和使用，与纸张和印刷术的出现相联系。东汉时期蔡伦改进造纸技术，使纸张更轻薄，价格更低廉。宋元时期雕版印刷术全面发展，书籍印刷带动版刻插画艺术的发展，其题材广泛，其中包含文学类、艺术类、科技类、经史类等。

宋代，特别是北宋，封建经济的高度发展促使各项手工业技术有了很大的提高。我国中古时期的三大发明——火药、罗盘（指南针）及活字印刷术，均显示出北宋这一时期在手工业方面的辉煌成就。特别是活字印刷术全面发展，版刻插画艺术的题材得到扩展，其中文学艺术类、科技类、经史类的插画尤为突出。这一时期是中国版刻插画艺术承上启下、继往开来的重要时期。这类图书刻板精致，印刷质量好，为后人留下了丰富、翔实的文献资料。"出

相"指宋代小说中每页上的图,是为了更形象地说明书籍中的某些重要内容而设置的,"上图下文"的形式在当时的书籍中非常流行。

图 1-18 《金刚般若波罗蜜经》扉页

宋代文学版画中值得一提的是《列女传》,约 1063 年由福建建安余氏刻印,画面构图饱满,人物表现细致生动,用线讲究,富有节奏,如图 1-19 所示。

图 1-20 所示为宋代绘画中的书坊图,图中描绘的是当时售书的情景。

 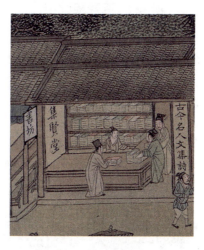

图 1-19　刻印书籍　　　　　　　　图 1-20　书坊图

现存宋刊经史插画,中国国家图书馆有藏本。礼书、乐书等都有很多插画,如《毛诗》《周礼》《论语》《荀子》《道德经》《南华经》等,都是纂图互注。《荀子》原题《纂图互注荀子》,20 卷,唐代杨倞注。卷首三图,图式为上图下文:首图为"荀子猷[①]器之图",主画器物;第二图下文字以"荀子礼论,天子大路越席,所以养体也"开头,上图绘刻天子车马,标有"天子大路图";第三图下文字以"荀子礼论篇,龙旗九斿,所以养信也"开头,上图绘刻龙旗,标有"龙旗九斿图"。

如图 1-21 所示的《荀子》插画本当是南宋刊本,字体严整,绘刻极具装饰性。

① "猷"同"歈"。

中国国家图书馆所藏的《尚书》原书一卷,图 77 幅,为南宋建阳刊本。《尚书》刊本,上图下文,如《有虞氏韶乐器之图》,刻了"堂上乐"与"堂下乐",这些乐器有琴、箫、笙等,图中以形象作为对乐器的具体说明,如图 1-22 所示。

图 1-21　插画《荀子》

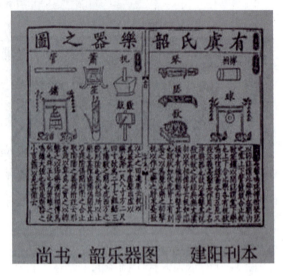

图 1-22　插画《尚书》

《梅花喜神谱》(见图 1-23)为宋伯仁编绘,于嘉熙二年(1238 年)初刻。这是一部有艺术价值的专题性画谱,双刀平刻,为历代画家、版本家所珍藏。作者宋伯仁,广平人,字器之,号雪岩,唐代宰相宋璟后裔,嘉熙时为盐运司属官,著有《西塍集》,工诗,善画梅,他在《梅花喜神谱》序中说:"余有梅癖,辟圃以栽,筑亭以对。"寥寥数语,道出了他编绘《梅花喜神谱》的缘由。

《竹谱》(见图 1-24)中记载了李衎学画竹的过程,也是李衎对画竹史溯源的过程。《竹谱》论述极详,是古代竹谱中具有代表性的著作。全书分画竹、墨竹、竹态、竹品四谱,7 卷,尤详于竹品谱。

图 1-23　画谱《梅花喜神谱》(宋　宋伯仁)

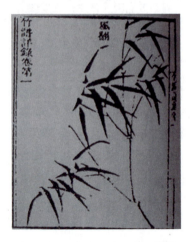

图 1-24　插画《竹谱》(元　李衎)

《本草图》(见图1-25)是一部药学图书,原名《经史证类备急草本》,共31卷,宋唐慎微撰写。北京图书馆藏有南宋嘉定四年(1211年)的刘甲刊本。所绘"草""卉""根""叶""茎""花"等本意在于以"象形"供人"按图索检药物"。这部图文并茂的药典,对插画的发展有一定贡献。

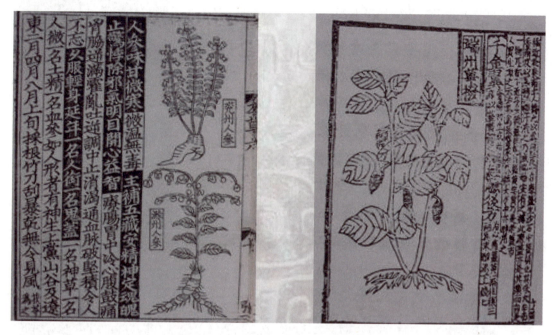

图1-25 著作《本草图》(宋 唐慎微)

《辽藏》或称《契丹藏》,如图1-26所示。辽重熙七年(1038年,北宋宝元元年)建西京(今山西大同)华严寺薄伽教藏殿,藏《藏经》579帙。又宜州(今辽宁义县)厂峪道院,建佛宫,置《藏经》5048卷。

图1-26 插画《辽藏》(辽)

《炽盛光九曜图》在应县木塔内出土。白麻纸本,画芯上端已残缺,幸存画心纵94厘米、横50厘米。以雕版印刷,先印出通幅线条,再着色。刻工精细,线条遒劲,是迄今为止我国

发现最大的立幅木印着色佛教故事画，如图 1-27 所示。

金灭北宋，一度统一北方，金又潜意汲取汉族文化，因此对宋刻图版及雕版工人都较为重视。其中《四美图》堪称佳作，如图 1-28 所示。

西夏的《大藏经》为佛教经典的总集，简称藏经，又称一切经，有多个版本，比如乾隆藏、嘉兴藏等。现存的大藏经，按文字的不同可分为汉文、藏文、巴利语三大体系。这些大藏经又被翻译成西夏文、日文、蒙文、满文等。其扉页如图 1-29 所示。

元代的经书、子书，如《周礼》《札记》《乐书》《论语》《孝经》《荀子》《道德经》《南华经》等，或以宋版重印。其中，《新刊全相成斋孝经直解》为上图下文式插画本，如图 1-30 所示。

《事林广记》刊于至元六年（1340 年），共十集，陈元靓撰，为福建建阳郑氏积诚堂刻本，原题《纂图增新群书类要事林广记》，北京大学图书馆有藏本且内容丰富，如图 1-31 所示。

图 1-27 插画《炽盛光九曜图》（辽）

图 1-28 插画《四美图》（宋）

图 1-29　插画《大藏经》扉页（西夏）

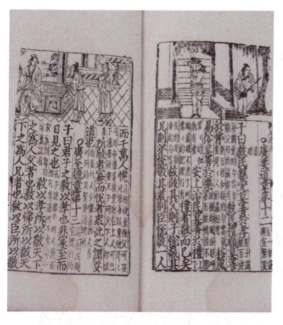

图 1-30　插画《新刊全相成斋孝经直解》（元）

图 1-31　插画《纂图增新群书类要事林广记》（元）

所谓"事林"，是指记民间诸事，涉及农事、文籍、武艺、医药、文艺、音乐、茶果、饮馔、牧养、地舆、胜迹、算法等，类似现在的日用百科全书，其插画很像现在的日用百科画宝，其中的《耕获图》，描绘农夫耕种、妇女携孩子送茶水的画面，如图 1-32 所示。

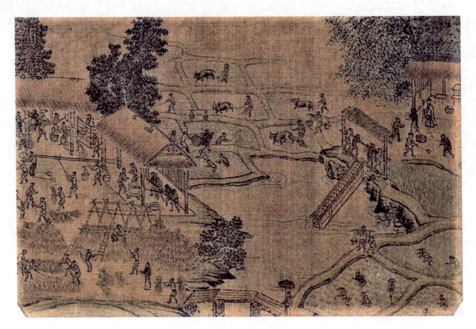

图 1-32　插画《耕获图》(元)

元代时期佛教依然兴盛，当时是儒、释、道三教并存，而且还盛行信奉基督教。这一时期所刻的《普宁藏》(杭州雕版)、《河西字大藏》及《梁皇宝忏》等都相当工整，而且雕印技术还大大地向前迈了一步。例如，至元六年(1340年)所刻的无闻和尚的《金刚经注》(见图1-33)，居然有了朱墨的套印，无论是从雕版印刷技术来说，还是从绘制的要求来说，都是很有意义的。

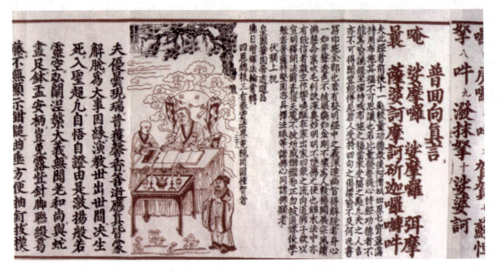

图 1-33　道释插画——朱墨双色套印《金刚经注》(元)

明代深受民众喜爱的小说、戏曲作品在清代被政府列为禁书，连带其中的插图也开始走向衰落。但明代依然是我国雕版印刷业的繁盛时期，印刷技术也有了较大提高，印刷专

用字体得以形成并被广泛使用。印刷地域、规模、品种都有了较大的突破,线装取代了包背装,成为古籍的主要装订形式。明刻本无论是刻书地区、刻书形式、刻书技术、刻书范围,还是在民间书坊数量上都远胜于前代。流传下来的明刻本以中后期作品较多。在版刻特点上,明刻本既有继承元朝的一面,又有所创新。明代刻本插画,如图1-34~图1-37所示。

 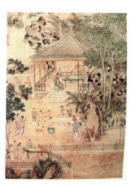

图1-34　插画(1)(明)　　图1-35　插画(2)(明)　　图1-36　插画(3)(明)　　图1-37　插画(4)(明)

清代刻书从清军入关北京称帝的顺治朝开始,其印书业的兴盛和普及,无论是数量还是规模都是前代无法比拟的,官私刻书业均达到了鼎盛,今天所能见到的刻本,绝大多数是清刻本。清刻本分为官刻本、家刻本和坊刻本。其中,官刻本即内府本,刻书多为殿本,校刻精致,纸墨上佳,堪与宋刻本相媲美。清代刻本的装帧形式通常用的是包背装和线装,官刻本兼有经折装、蝴蝶装和包背装。其中,乾隆时期前后所刻精刻本受到了学者的重视,有不少被列为善本。

《清·孙温绘红楼梦》(套装上、下册)原大版超大型画册,是根据旅顺博物馆所藏国家一级文物、享有国宝之称的清代孙温所绘《红楼梦》大幅绢本工笔彩绘图册,按原大尺寸仿真复制,内文画芯长76.5厘米,宽43.3厘米,是目前可见国内最大开本的画册,如图1-38所示。

 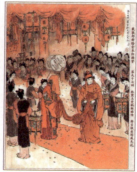 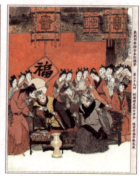

图1-38　插画《红楼梦》(清 孙温)

清代木刻插画本《广玉匣记》是集各类占卜之术的代表作,亦称之为《玉匣记通书》,一般假托诸葛孔明、鬼谷子、张天师、李淳风、周公、袁天罡上面的先贤之名而作,如图1-39所示。

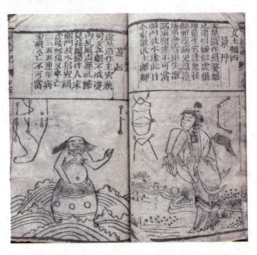

图 1-39　木刻插画《广玉匣记》（清）

清后期，尤其是西方铜版、石刻照相制版等现代印刷术的传入和现代图书装帧、装订业的兴起，再加上西洋绘画技法的传播，使中国图书插画发生了很大变化。原先单一的木版水印方式被各种新的印刷手段所取代，以线描造型为主的东方绘画方法受到各种各样艺术流派、绘画手段的冲击，三维空间、焦点透视、鲜艳色彩、形象逼真的新画法使近现代中国插画呈现崭新的面貌。

民国时期，插画曾经盛极一时。当时创作的作品如同万花筒的窗口，帮助人们窥探 20 世纪中国的社会万象及各种危机和矛盾。这个时期的插画多借鉴外来插画的样式，再结合传统样式，涉及的内容突破了传统的小说、戏剧、佛经等领域，延伸到译作、杂志、教科书、期刊等领域，例如，上海的《点石斋画报》（见图 1-40～图 1-42）。

图 1-40　《点石斋画报》(1)

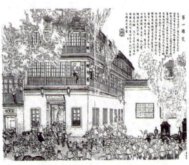

图 1-41　《点石斋画报》(2)

图 1-42　《点石斋画报》(3)

民国时期，由于连环画这种艺术形式深受广大读者的喜爱，因此发行量急剧上升，专业连环画的出版商也不断增多，连环画的创作队伍逐渐壮大，涌现出许多优秀的连环画家。这一时期的连环画常常在画刊和报纸上连载一些反映社会生活和人民疾苦的优秀作品，如张乐平的《三毛流浪记》（见图 1-43）、黄尧的《牛鼻子》，以及丰子恺的作品（见图 1-44）等，都以其精湛的艺术表现力和强烈的感染力，在社会上引起了极大反响。另外，商业的发达也刺激着为商业服务的广告行业的兴盛，广告宣传单、月份牌上面的插画很多。月份牌的画面除了商品宣传外，表现的大多是中国传统题材的形象，或中国传统山水，或仕女人物，或戏

曲故事场面，等等，后来则发展为画面以表现时装美女为主，如图 1-45 所示。其中以杭穉英的绘画最为著名。

图 1-43　连环画《三毛流浪记》（民国　张乐平）

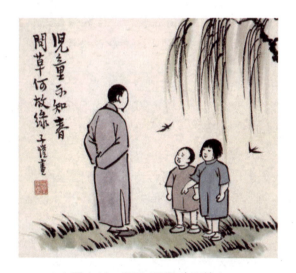

图 1-44　漫画（民国　丰子恺）

图 1-45　月份牌（民国　上海）

丰子恺（1898—1975），原名丰润，浙江桐乡石门镇人，我国现代画家、散文家、美术教育家、音乐教育家、翻译家，是一位在多方面都卓有成就的文艺大师。丰子恺被国际友人誉为"现代中国最像艺术家的艺术家"。其风格独特的漫画作品内涵深刻，耐人寻味，影响很大，深受人们的喜爱。

中华人民共和国成立后，插画发展分为两个时期，改革开放前商业经济少，商品广告少，但政治宣传画及文学插画很丰富；改革开放后经济高速发展，信息发达，各种形式的插画内容丰富，百花齐放。

20世纪80年代后期，以电影、电视为主导的娱乐方式进入我国，大多数作家没能适应新的文化环境，与读者之间产生了隔阂。这时，日本动画片在中国市场成功"登陆"，冲击了日益萎缩的小人书市场，给插画师造成了内忧外患的困境，使其在此困境下艰难求索。在红军长征胜利70周年之际，中国美术馆第一次完整地展出了堪称"绘画史诗"的连环画作品——《地球的红飘带》，如图1-46、图1-47所示。

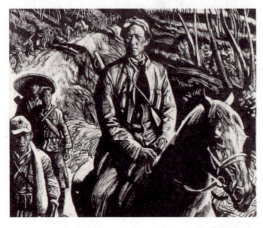
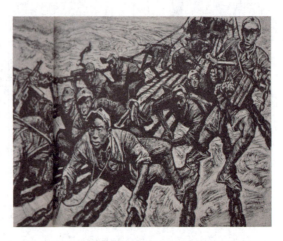

图1-46 《地球的红飘带》（1）（中国 沈尧伊）　　图1-47 《地球的红飘带》（2）（中国 沈尧伊）

这部大型连环画作品根据魏巍的长篇小说改编，创作历时6年，包含926幅作品，在1993年甫一问世，美术理论家蔡若虹先生就称其"创造了黑白画艺术的高峰，是我们现实主义美术创作的红飘带"。

在我国，虽然插画发展得较晚，但追其本源，也源远流长。插画经历了20世纪50年代后的黑板报、版画、宣传画的形式；80年代后借鉴了国际流行风格；90年代中后期，随着电脑技术的普及，使用电脑进行插画设计的新锐作者大量涌现。

2. 日本插画艺术的演变

在动漫业产生之前，日本的绘画最先受到我国唐代佛教绘画的影响，一些日本画家游历中国，学到了佛教绘画的诸多技法，创作了许多明显带有中国印记的绘画作品，并且称这些作品为"唐绘"。经过长时间的消化和融合，最后逐渐形成了属于日本大和民族自己的绘画艺术风格，并且在平安时代创作了《源氏物语绘卷》。它是根据日本第一部长篇小说《源氏物语》创作的插画合集。到了桃山江户时代，由于町人阶级的发展，日本又产生了"浮世绘"插画形式。它以青楼的风俗画和新兴的歌舞艺伎为主要表现对象，特别是一个歌舞剧场，常常把"浮世绘"作为海报直接使用，受到了广大民众的喜爱，甚至家家户户都有收藏，成为日本插画艺术的一朵奇葩。

第二次世界大战之后，人们对漫画的认识不断变化，使漫画在日本的社会地位发生改变。日本漫画表现出典型的东方漫画风格，区别于其他国家动漫插画题材陈旧和内容偏重凸显教育意义的风格，日本动漫插画则充满了轻松和时尚的格调，得到了我国青少年一代的青睐，也影响和改变着他们的艺术审美和观念。现如今的日本插画范围涉及视觉设计的各个方面，日本的卡通、动画产生的经济效益给日本带来了可观的经济回报。商业插画相对而言是"小制作"，经常以与其他门类艺术合作的形式存在，动画往往是由插画设计者来设计角色。日本

每年都发行全年的插画年鉴,还专门成立了集合世界各国插画师和广告设计师的国际创造者协会,并在这个群体中造就了一批大师级艺术家。

图1-48、图1-49由鸟羽僧正觉犹创作于日本平安至镰仓时代,是有日本最古老漫画之称的国宝级作品。《鸟兽人物戏画》有甲、乙、丙、丁四卷,其中的丙卷是由双面绘画的和纸正反面剥离后重新拼接而成的,现收藏于京都高山寺,被公认为是日本漫画的起源。

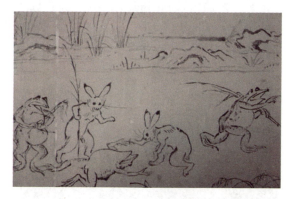
图1-48 《鸟兽人物戏画》(1)(日本 鸟羽僧正觉犹)

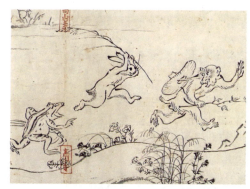
图1-49 《鸟兽人物戏画》(2)(日本 鸟羽僧正觉犹)

葛饰北斋是浮世绘的主要代表画家。在晚期浮世绘中,被认为具有创造性的领域就是风景版画,而葛饰北斋正是最早在浮世绘风景版画中取得成功的画家,他曾对西方印象派产生过很大的艺术启迪作用,是"前代艺术之前的现代艺术"。其作品如图1-50、图1-51所示。

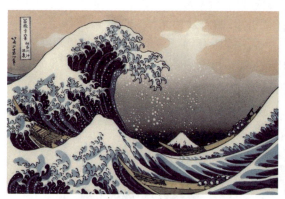
图1-50 插画(1)(日本 葛饰北斋)

图1-51 插画(2)(日本 葛饰北斋)

东方的插画历史伴随着亚洲经济和文化的发展而演变,带着含蓄和神秘的色彩,带着东方古国的璀璨文明,至今仍熠熠生辉。

二、西方插画艺术的历史演变

1. 欧洲插画艺术的演变

欧洲插画在历史上最早也只是运用于宗教读物,后来,插画被广泛地运用于自然科学书籍、文法书籍和经典作家文集等出版物。直到15世纪中叶,德国古登堡印刷术的发明才使得

大量书籍的复制和传播成为可能。传统意义上的"插图"指的是图片通过特定的工序被创造出来，并且这种工序可以重复使用。木版画，铜、铁等金属版画，蚀刻版画以及平版印刷等，都是使用这种工艺的传统意义上的"插图"。

19世纪末20世纪初，随着插画渐渐地与整个商业美术合流，商业插画的形式和风格逐渐确立。商业插画已经被广泛地用到招贴海报、产品介绍、商品包装中。插画招贴画达到繁荣的顶峰，许多著名画家（如达利、毕加索等）都参与到插画招贴画的创作中，他们用自己的画笔为插画招贴画增添了辉煌的色彩。其作品如图1-52～图1-55所示。

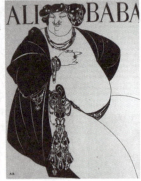
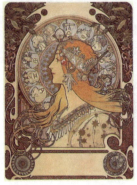

图1-52　19世纪欧洲插画（1）　　图1-53　19世纪欧洲插画（2）　　图1-54　19世纪欧洲插画（3）　　图1-55　19世纪欧洲插画（4）

其中，王尔德的悲剧、比亚兹莱的插画和施特劳斯的歌剧携手打造了莎乐美（见图1-56和图1-57）的巅峰形象，使唯美颓废的莎乐美在当时的西方社会家喻户晓。唯美颓废主义作为现代主义艺术的先驱，和象征主义一起揭开了审美现代化的序幕，虽然"短命"，却无可替代。艺术感性之美的"救赎"功用始终是艺术家和理论家探讨的主要命题，唯美颓废的莎乐美的深入人心和久演不衰就说明了这一点。

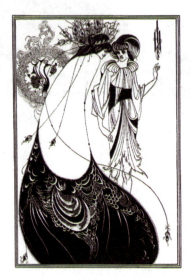
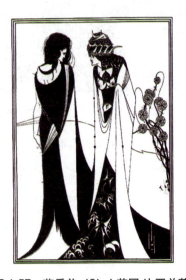

图1-56　莎乐美（1）（英国 比亚兹莱）　　图1-57　莎乐美（2）（英国 比亚兹莱）

点评：莎乐美的线条优美，密集与空白完美搭配，堪称经典。

20世纪末的英国画家们沉溺于在古老传说的故纸堆里找寻美丽与温婉的诠释，比亚兹莱却用一种更新、更绝对的方式表达他的艺术理念。黑白方寸之间的变化竟是这般魅力无穷，强烈的装饰意味、流畅优美的线条、诡异怪诞的形象，使他的作品充斥着恐慌和罪恶的感情色彩。

奥布雷·比亚兹莱（Aubrey Beardsley，1872—1898）从小醉心于文学与音乐，并在这两方面有着良好的素养，他的画充满了诗样的浪漫情愫和无尽的幻想。他热爱古希腊的瓶画和洛可可时代极富纤弱风格的装饰艺术，同时东方的浮世绘与版画也对他的艺术道路产生了深刻的影响。

欧洲插画真正的鼎盛时期始于20世纪，当时一部分从事纯粹美术创作的职业画家开始转向插画创作，从事插画创作的作者原先几乎都是职业画家，因此插画带有明显的绘画色彩。后来由于受抽象主义画派潮流的冲击，插画风格大部分由具象转变为抽象。一直到20世纪70年代，插画又重新回到了写实的风格。

近代艺术大师毕加索不但在纯艺术上的成就令人膜拜，他对商业插画的杰出表现也令人赞叹，而谢列特反而在海报插画方面引起了比纯绘画更多的关注与议论。

巴勃罗·鲁伊斯·毕加索（Pablo Picasso，1881—1973），西班牙画家、雕塑家，法国共产党党员，现代艺术的创始人，西方现代派绘画的主要代表人。他于1907年创作的《亚威农少女》（见图1-58）是第一件被认为有立体主义倾向的作品，是一幅具有里程碑意义的著名杰作。它不仅是毕加索个人艺术历程中的重大转折，也是西方现代艺术史上的一次革命性突破，引发了立体主义运动的诞生。这幅画在以后的十几年中使法国的立体主义绘画得到了空前的发展，甚至还影响到芭蕾舞、舞台设计、文学、音乐等其他领域。《亚威农少女》开创了法国立体主义的新局面，毕加索与勃拉克也成了这一画派的风云人物。毕加索的其他作品如图1-59和图1-60所示。

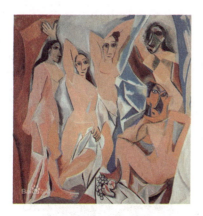
图1-58 《亚威农少女》
（西班牙 毕加索）

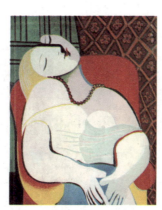
图1-59 《梦》
（西班牙 毕加索）

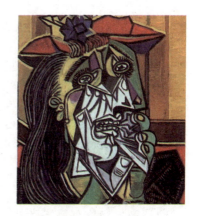
图1-60 《哭泣的女人》
（西班牙 毕加索）

点评：毕加索近乎疯狂的解构画面风格，着重强调画家本人的创作情感和对艺术独特的理解。

朱尔斯·谢列特（Jules Cheret，1836—1932），生于巴黎，法国著名画家和设计家（见

图1-61)。谢列特通过他塑造的女性倡导了一种更加人性化的生活方式,在另外一种层面上,他不自觉地高举人文精神的大旗,打破了当时对妇女的礼教束缚,肯定了女性的价值和尊严。他倡导人的本性、人的解放的思想观念和人生态度,《女演员 富勒》(见图1-62)是从价值论的角度对人的本质进行探索思考后的意识形态的表现,其最核心的内涵就是对人的生命自由的表现。

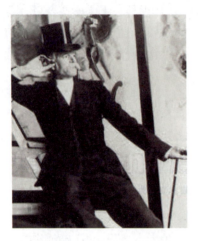
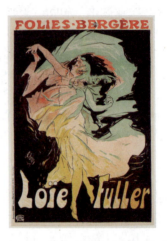

图1-61 朱尔斯·谢列特　　　　　　图1-62 《女演员 富勒》(法国 谢列特)

点评：《谢列特女》海报,插画风格欢快温暖,富有动感,具有很强的视觉冲击力。

埃德蒙·杜拉克(Edmund Dulac,1882—1953)是法国著名的插画大师。他的作品风格多变,为童话配的插画人物形象各异,有的画甚至找不出他惯有的风格,如图1-63～图1-65所示。他画日本传说一如日本浮世绘,萧瑟淡远;画中国清朝的官员竟能把人物脸上的官样表情画得活灵活现。

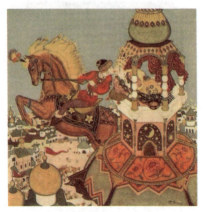
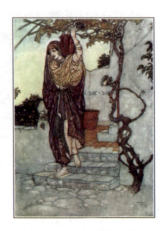
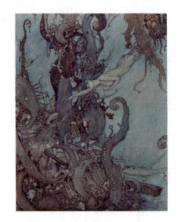

图1-63 插画(1)(法国 杜拉克)　　图1-64 插画(2)(法国 杜拉克)　　图1-65 插画(3)(法国 杜拉克)

点评：埃德蒙·杜拉克的插画作品风格多变,有的画甚至找不出他惯有的风格。

杜拉克的作品中,与1910年出版的《睡美人——法国童话集》相比,其后一年问世的《安徒生童话绘本》就显得老实本分,《皇帝的新装》的诙谐揶揄、《天国花园》的诗意恬淡、

《白雪皇后》的浪漫魔幻、《一个贵族和他的女儿们》的苍凉阴郁,无不与文本贴切吻合。《海的女儿》的插画更见功力,开始时小人鱼欢快无忧,随着她对王子的牵挂和牺牲,画面的调子转向青涩忧伤。他为《鲁拜集》配的插画,线条柔和、细腻,色调雅致带着些洋气,画中美女娇柔慵懒,带着一份漫不经心的疏离。

2. 美国插画艺术的演变

美国插画艺术的黄金时期为1900年到1950年,美国主体性插画创作主题包括西部题材、历史题材、乡村题材、现实题材和战争题材等。

西部题材最著名的奠基人是亨利·法尔尼(Henry Farney,1847—1916),其描写的西部场景及印第安人的形象成为西部题材插画创作的经典,如图1-66~图1-69所示。这种西部题材和印第安题材都歌颂了美国文化中的自然冒险精神和英雄主义情结。

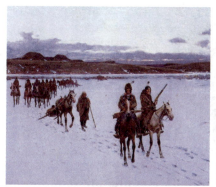

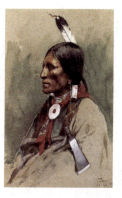

图1-66 插画(1)　图1-67 插画(2)　图1-68 插画(3)　图1-69 插画(4)
(美国 亨利·法尔尼)　(美国 亨利·法尔尼)　(美国 亨利·法尔尼)　(美国 亨利·法尔尼)

点评:亨利·法尔尼的插画表现出写实主义的凝重,真实地表现了美国的西部场景。

战争题材的代表人物是霍华德·派尔(Howard Pyle,1853—1911,美国著名插画家、作家,见图1-70),代表作《邦克山战役》,表现了美国战士和英国战士惨烈战斗的场景。战争题材的插画为20世纪美国的军事、政治、经济事件提供了文化支撑。

霍华德·派尔是难得一见的在文字写作和绘画方面皆造诣不凡的大师级人物。他在少年时代就表现出超人的绘画才能,为一些杂志定期绘制插画,此外,他在写作方面也很有天赋,加上之前接触到许多民间故事和传说,促成他创作了一系列骑士和英雄人物的历险记,主要作品有《罗宾汉奇遇记》《银手奥托》《海盗传说》《骑士麦尔斯》等,大多取材于中世纪的神话或殖民地时期的历史故事,再现了那个时代的社会风貌,如图1-71和图1-72所示。

图1-70 霍华德·派尔

图 1-71 派尔作品（1）（美国）

图 1-72 派尔作品（2）（美国）

点评： 霍华德·派尔的作品在英文领域一直有着良好的口碑，被列为世界名著。

现实题材的代表人物是诺曼·洛克威尔（Norman Rockwell，1894—1978，见图 1-73），其代表作《自由小姐》运用符号化的图像内容传达当时女性走出家庭、进入工作领域的积极时代特色。诺曼·洛克威尔是美国 20 世纪早期的重要画家及插画家，作品横跨商业宣传与爱国宣传领域。他一生中的绘画作品大多经由《周六晚报》刊出，其中最知名的系列作品是在 20 世纪四五十年代创作的，如《四大自由》与《女子铆钉工》。其作品如图 1-74 和图 1-75 所示。

图 1-73 诺曼·洛克威尔　　图 1-74 洛克威尔作品（1）（美国）　　图 1-75 洛克威尔作品（2）（美国）

点评： 诺曼·洛克威尔从 16 岁开始成为一个插画师，直到 82 岁，一生创作不断，曾被《纽约时报》誉为"本世纪最受欢迎的艺术家"。

洛克威尔的作品记录了 20 世纪美国的发展与变迁，从炎炎夏日的赤足男孩，到踏上月球的太空人；从慵懒的小镇店面，到摩天大楼办公室；从五彩的童话故事书，到闪亮的电视屏幕……他的作品不只涵盖了两次世界大战、美苏冷战，以及美国的经济萧条与种族问题，还包括从肯尼迪到卡特等历届总统、电影明星，以及童子军等题材。但是，洛克威尔最喜爱的主题却是坦然纯真的孩子。他说："我不知道自己到底画了多少个孩子……我猜，大概有几千个吧！可是我依然乐此不疲。"

洛克威尔的这种多元化的插画题材全面反映了美国 20 世纪前期的社会文化结构，为美国插画艺术的繁荣发展提供了空间。

1944年,铁姆肯轴承公司聘请了莱恩德克(J. C. Leyendecker,1874年出生于德国小镇蒙塔保尔的一个普通家庭中,1882年全家移民到美国的芝加哥),莱恩德克以将领肖像为主题,为美国二战战争债券绘制海报。海报中能看到不少美国名将,如艾森豪威尔、麦克阿瑟、史迪威等。将领们神情凝重又不失威严的形象,使这套海报在当时颇具人气,如图1-76和图1-77所示。

图1-76　莱恩德克作品(1)(美国)

图1-77　莱恩德克作品(2)(美国)

点评:莱恩德克是德国插画艺术家。其画作最大的特色是颜色讲究,造型颇带装饰性。

佐伊·莫泽特(1907—1993)出生于美国,是美国著名的美女插画家。她是美国20世纪早期最迷人的艺术家兼模特,其画作如图1-78和图1-79所示。

图1-78　佐伊·莫泽特作品(1)(美国)

图1-79　佐伊·莫泽特作品(2)(美国)

点评:佐伊·莫泽特的插画主要描绘好莱坞明星的浪漫电影故事。

近几年,插图在书籍出版物、广告、包装、展示出版物、多媒体交互、动漫游戏、微信推送中成为主角,并逐渐取代了摄影的重要地位。插图因其丰富的想象力,以及其在视觉上与以照片图像为载体的摄影的区别,受到了过去习惯于以简朴摄影为基础的杂志的青睐,因为它们是独立的视觉叙述语言,充满了能量和个性,并面临着不断的革新。而现代电子信息和传输技术的发展,更是给插图带来了巨大的变化。电脑技术、摄影技术和手绘的无缝连接,丰富了插图的表现手法。插图画家们受各种艺术观念和思潮的影响,不断拓展插图创作的宽度与广度,在技术上借助电子科技进行后期合成处理,可以使作品实现画面细节逼真清晰的最佳效果。好的插图作品在这个时代比比皆是,但在当前也出现了一种倾向:越是带有个性化、

人文、手工制作意味的插画，在视觉市场中越是受到追捧和欢迎。

在东西方插画的发展过程中，20世纪欧美各国的插画领域大师辈出，佳作层出不穷。第二次世界大战以后，美国的插画种类繁多，直接影响到现代设计的发展方向。代表设计师的作品，可从侧面反映出当时历史的脉搏和时尚，了解这些作品对明晰插画设计的发展方向、梳理设计史的理论具有深刻的指导意义。对插画历史的了解不仅决定了对插画设计的认识、了解、掌握等学习过程，还直接影响以后设计的速度和前瞻性。

第二次世界大战后，包豪斯学院派的设计理念在美国得以施展和传播。关于实用功能和国际主义更是上升到了一个新的高度。系统地学习整个插画史，使我们可以开阔设计思路，回归初心。设计是人设计的，所以也要本着以人为本的思想为人类服务，愉悦人心，陶冶情操，引发真善美。生活是真实的，也是艺术的，设计师要发掘身边的灵感，努力提高自己的技艺，特别是提升自己的精神境界，这样才能达到更高的意境和造诣。

东西方插画的发展史是插画设计的认知基础，随着插画历史的不断发展和演变，作为生活在现代社会的我们，更应该在前人的经验上汲取营养，不断地推陈出新，设计出更优秀的作品。若想达到这个目标，就要分析目前的设计现状，再预测未来的设计风向标。没有一流的思想，就不会有一流的作品，因此，要关注设计流行文化，关注社会发展。

要想成为优秀的设计师，就要善于打破惯性思维。大自然是丰富多彩的，它为我们提供了无限的表现空间。现代插画的功能性非常强，偏离视觉传达目的的纯艺术往往使现代插画的功能减弱，因此，设计时不能让插画的主题有产生歧义的可能，必须鲜明、单纯、准确。现代插画的基本诉求功能就是将信息最简洁、明确、清晰地传递给观众，引起他们的兴趣，努力使他们信服传递的内容，并在审美的过程中欣然接受所传递的内容，诱导他们采取最终的行动。我们要留意身边的事物，培养敏锐的感觉，提高审美意识。

对于插画学习者来说，无论是手绘还是电脑制作，基本功都是必不可少的。它可以让你具备一定的审美观，这一点很重要，没有绘画基础的人做设计会缺少一定的专业审美素质，在色彩搭配上也会暴露问题。对于插画学习者来说，平时要多画一些速写，临摹大师的作品，手一定要勤。另外，可以多去书店看看插画书籍，网上的论坛也很多，在那里可以直接和一些同行接触，也有很多可共享的资料。

人类社会的发展史就是一部插画发展的历史。不同的历史时期，有着不同的插画题材和风格。了解历史，才能温故而知新，古为今用、洋为中用。通过本章内容，可了解、熟悉插画的定义、插画和纯绘画的区别，通览东西方插画的发展过程，并预测未来的插画设计发展趋势。这条主线带领我们回望历史，了解各种技法，使我们随心所欲地设计出我们想象的美妙景象，这就是插画设计的魅力所在。

1. 根据比亚兹莱的插画特点，设计两组黑白静物插画。

2. 搜集不同材质来表现拼贴的肌理质感。
3. 尝试用水彩及国画水墨颜料,设计两幅中国风格的插画。

1. 插画设计的概念是什么?你是怎么理解的?
2. 试述插画设计的历史渊源。
3. 试述东西方插画历史的不同风格与特点。

第二章

插画设计风格类别与表现分类

学习要点及目标

- 了解并掌握插画的特征，结合不同的载体自行创作插画。
- 熟练运用多媒体技术，学会将单幅插画编排成平面版式和影视媒体等形式，并能够结合游戏内容，绘制游戏原画插图等。
- 了解插画的分类，能够结合不同的载体形式进行插画设计创作。

插画可以利用各种媒体传播信息，具有解释所表达的内容和劝说观赏者的作用，以便推销商品。插画传达出的思想、表现的角度能引发人们的思考，激发观众的想象力，而这些对于插画家来说，其思维定式却限制了他们的进步，若要改变一个插画家的思维模式，突破陈规，则需要不断地努力。

掌握插画的基本特征、分类及创作要求，并能够自主创作，探索新风格。

第一节　插画设计的风格类别

插画设计可分为两个大的方面：一是平面插画设计，包括绘本类（儿童绘本、成人绘本）、杂志类、书籍类；二是影视游戏插画设计，包括影视类、游戏类、动漫类和卡通吉祥物类。分析插画分类可以帮助读者全面了解插画设计的概况及其应用领域。

一、平面插画设计

1. 绘本类（儿童绘本、成人绘本）

绘本插画原本属于儿童插画，以图画为主，文字较少，呈现出图像画面的直观效果（见图 2-1）。随着绘本题材内容范围的不断扩大，有些已涵盖成人范畴，成为大人们乐意阅读赏玩的书籍。

1）儿童绘本

儿童绘本分为低幼启蒙类、游戏益智类、少儿文学类、科普教育类等（见图 2-2 ～图 2-4）。由于它的阅读对象是学龄前后的儿童，这一特殊人群不识字或识字少，主要是靠插图来吸引他们的阅读兴趣，因此，理解不同年龄层次儿童的接受能力、兴趣爱好及审美情趣等极其重要。儿童绘本插画要遵循幼年时期儿童的感知力进行创作，故事宜短小而精彩，要符合儿童思维，

情节幽默有趣又有教育意义,插画风格鲜明活泼,内容通俗易懂又不宜复杂,侧重于造型和色彩表达,容易引起儿童的兴趣,手法浪漫而夸张,形式丰富多样,画面可以不遵循一般的透视、解剖规律而进行主观的描绘,这样才不会显得呆板。

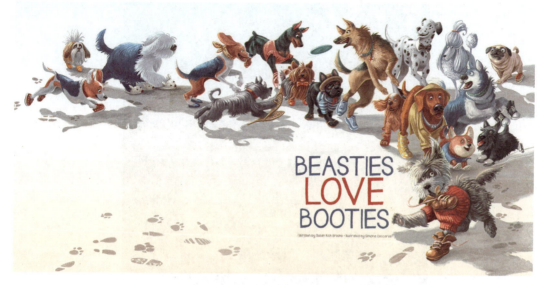

图 2-1 绘本类(瑞士 伊莎贝尔·弗拉斯)

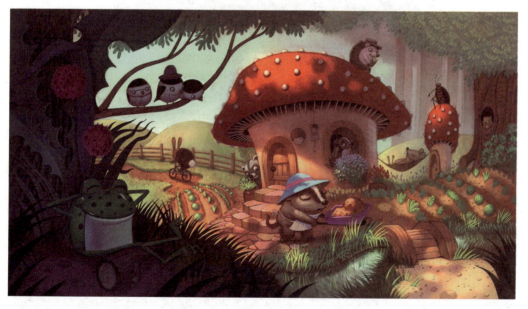

图 2-2 儿童绘本(美国 维尔·特瑞)

图 2-3　儿童绘本《到野外》(1)（越南 Fevik）

图 2-4　儿童绘本《到野外》(2)（越南 Fevik）

2)成人绘本

成人绘本插画并非只是面向成人,因其用插画的形式呈现出有感染力的故事,既打动了成年人的心,在画面上又有儿童能够接受的内容,故有一些绘本便同时为成年人和儿童所喜爱。由于绘本没有大段单调又枯燥的文字,图画观赏起来轻松又愉悦,且选材上比较自由,幽默、生活化的题材运用很广泛,因此,观看成人绘本属于休闲式阅读,尤其是在当今被称作"读图的时代",更成为一种很好的阅读体验。

绘本插画还成为一些插画家自写自画的表现方式,他们原创文与图,在讲述故事情节的同时也呈现出画面的美感,刻画了想象中的奇特世界。例如,中国台湾漫画家几米出版的几十册自绘图画、自编文字的书籍已成为艺术佳品,在海峡两岸广受赞誉(见图2-5、图2-6)。

图2-5 成人绘本(1)(中国台湾 几米)

图 2-6　成人绘本（2）（中国台湾　几米）

3）连环画

连环画是通过多幅前后关联的画面并附加相应文字脚本展开叙事的，其素材多是通俗或流行文学作品，图文并茂，图和文都具有连续性，情节上既环环相扣又引人入胜。连环画的开本较小，可以随身放在口袋中，每页一幅，画面下面有几行文字，图文对照。每一本书只有一个故事，或是长篇文学小说中的部分章节，有些是几本或几十本才构成一个完整的故事。随着 20 世纪 90 年代彩色电视机的普及，电视开始播放动画片，加上通俗的大众读物品种繁多，使得连环画逐渐退出主流刊物市场，成为收藏品。然而，连环画特有的连续性的表现形式仍然为插画家所采用（见图 2-7～图 2-11）。

 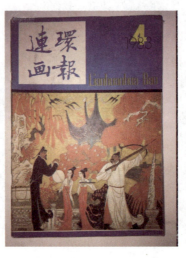 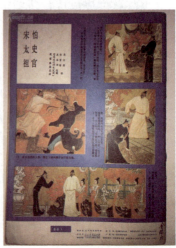

图 2-7　连环画(1)（中国　白敬周）　　图 2-8　连环画(2)（中国　冯怀荣）　　图 2-9　连环画(3)（中国　冯怀荣）

第二章 插画设计风格类别与表现分类

图 2-10 连环画（4）（中国 杜凤宝）

四 在隔离病房的第一天晚上，本该和她值夜班的另一位同事，因为患者多，外面的监护仪器一直响，响声代表着有患者找医护人员帮忙，而她没有办法帮忙，听着同事的脚步声跑来跑去忙个没停，她又心疼又着急。他们重症抢救有10位医护人员，那段时间都是三班倒，还得加班，都挺疲惫。

图 2-11 连环画（5）（中国 杨越）

35

4）漫画

漫画的格式一般分为单幅、四格和连载等。漫画具有讽刺、幽默和叙事等功能，主要以观察社会及生活为基础，对社会上的不良现象予以揭露或采用幽默的艺术手法夸张地表现人物或事件，给人留下较深的印象，如漫画肖像，这种艺术形式深受大众的喜爱，老少皆宜。漫画具有活泼、可爱、幽默的表现形式，运用这种形式能使插画所要表现的主题更加生动有趣，独具风格，充满亲和力。

书籍插画很多时候会借用卡通的形式，运用轻松、幽默、夸张、拟人的手法把形象处理得夸张有趣、滑稽诙谐，以此提高读者的阅读兴趣。插画中强烈的漫画意蕴使人从欢笑中领悟事理，从轻松中接受信息，从愉悦中感受新概念，进而铭记在心，难以忘却。漫画以独特、敏锐的趣味点表达一个事件，由紧密的故事结构搭配深入的思考模式，以阅读经验丰富的成人为目标读者。绘本的发挥空间大，故事内容较为丰富，结构亦较有弹性，适合儿童的语言沟通方式，在绘画技法上和漫画大致相同，但颜色及构图则更加活泼、鲜明，便于阅读经验少的儿童阅读了解并融入到故事情境中。漫画一直是一种流行的、具有夸张和幽默感的艺术形式，诙谐风趣，如图 2-12 ～图 2-14 所示。

图 2-12　漫画（1）（中国台湾　蔡志忠）

图 2-13　漫画（2）（中国　陈景凯）

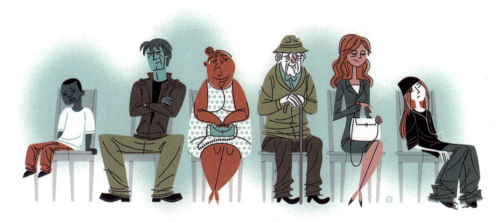

图 2-14　漫画（3）（美国 佚名）

2．杂志类

杂志发行的周期一般比较短，内容贴近现实现状，有月刊、季刊等。杂志具有持续性强、精度高、印刷精美等特点，且具有一定的收藏价值。杂志类插画有封面插画、单页插画、文中插画和题图、尾花等，依据风格的不同又可分为时尚类杂志插画、新闻类杂志插画、专业性杂志插画等。

1）时尚类杂志插画

时尚类杂志插画的绘画风格通常是轻松愉快的，线条简洁流畅，色彩流行明快，体现出消费娱乐的信息观念。这类插画在表现形式上注重设计的精致典雅、活泼跳跃，富有可爱的青春活力和时尚魅力，如图 2-15～图 2-17 所示。

2）新闻类杂志插画

新闻类杂志是信息传播渠道常见的媒介，其特点是大众化、成本低廉、发行量大、传播面广、传播速度快、制作周期短。新闻类杂志以文章为主，为了增强趣味性和可读性，也常

常加入插画,达到图文并茂、活跃版面的效果。早期的杂志受印刷条件的制约,插画多以黑白为主,随着印刷技术的提高,这类杂志的插画印刷也越来越精美,销售量也随之提高。

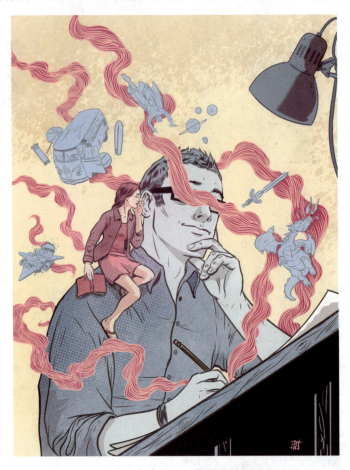

图 2-15　时尚类杂志（1）（美国 Rafael Alvarez）

图 2-16　时尚类杂志（2）（美国 Rafael Alvarez）

图 2-17 时尚类杂志（3）（美国 Rafael Alvarez）

新闻类杂志插画的创作需要寓意深刻、思想性强，所反映的生活状态或社会时间要准确到位，表达的主题要耐人寻味。插画的表现形式也要根据创作对象的不同，有时庄重大方，有时生动有趣，如图 2-18 所示。

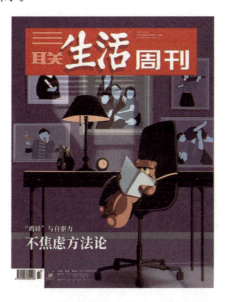

图 2-18 新闻类杂志（中国 三联生活周刊）

案例分析：

图2-15～图2-18所示的杂志类插画的风格主要根据该杂志的内容来决定，可以是时尚的、卡通的，也可以是写实的、夸张的。

3）专业性杂志插画

专业性杂志侧重具体专业内容，体现专门的知识结构体系，面向的读者以学习、研究为目标群体。自然科学类杂志的插画主要是为文章作图解之用，要求刻画准确、反映真实样貌，其资料价值大于艺术价值，如图2-19所示。社会、人文及政治类插画则可以用夸张、比喻、讽刺等艺术手法，使严肃的主题充满趣味，如图2-20所示。

图2-19 专业杂志类（1）（日本 建筑期刊）　　图2-20 专业杂志类（2）（美国 信息期刊内页面）

案例分析：

图2-19和图2-20中，专业性杂志插画有着具体行业特定的倾向和实际的主题风格，画面的用色比较单纯素雅，内容也以实例为主。

点评： 图2-19色彩搭配含蓄沉着，以突出建筑结构为主题，人物形象只是作为建筑物的参照来点缀一下。

3. 书籍类

书籍类插画是指以册页形式出版物为主体内容作图解的插画。书籍类插画作为书籍装帧的一部分，其表现形式、版面风格、排版位置等必须统一在书籍设计的全局中。插画一方面依靠读者与书籍之间建立推演过程，另一方面还要注重文字与插画之间设置的节奏。书籍装帧不是简单地拼凑图案，而是将各种构成因素整合起来，并将各种元素通过形式美的法则有条理地联系起来，组合成一个新的完美统一的整体。插画作为书籍的构成元素之一，在创作上要运用形式美法则，创造出与书籍内容吻合、贴切的艺术作品，通过图形信息的传递，引起读者的共鸣。

插画是一种特殊的艺术语言，而最佳的插画能够通过阅读最省力原则来吸引读者的注意力。现代书籍的插画充分发挥了视觉形象的表现优势和表达功能的艺术价值，有意识地构建能完整表达思想、信息内容的视觉语言，在有效地进行信息传播的同时还赋予书籍审美价值。在书籍类插画中，常见的是文学艺术类插画、儿童读物类插画，也有一部分是科学技术类插画、

生活百科类插画、宣传册等。

1) 文学艺术类插画

文学艺术类插画在书籍中具有补充、强调、装饰等作用。这种插画是要选择文学作品中某一段故事或情节,通过插画生动地表现出来,并能形象地体现作品的主题与内容,以增加读者的阅读兴趣。文学艺术类插画对文字的诱导性很强,它将可读性和可视性完美地结合起来,使文字和图画相辅相成、相得益彰,并通过艺术形象的塑造增强文字的感染力,使读者对作品中主人公的印象更加形象化,且留下深刻的印象。文学艺术类插画的表现方式可以很自由,具象、抽象、写意都可以,在传情达意的同时又不失其独立观赏性。文学艺术类插画的作用主要体现在装饰的功能性上,用来美化装帧页面,形象地表现内容风格,提高阅读趣味。

文学艺术类插画可以细分为小说类插画和诗歌散文类插画。

(1) 小说类插画。

小说是作者运用叙述性语言对社会生活进行的艺术概括,可以通过塑造人物、讲述故事、描绘场景等来反映生活和思想。小说类插画是运用绘画手段对文字进行艺术解释,通过绘画表现作品描写的时间、地点、人物及事件,选择具有代表性的、典型的、可画的情节来绘制插画,将书中最精彩的部分运用图片进行高度概括、提炼,将其生动地再现于读者面前。

作为插画家,在绘画之前需要把小说通读一遍,或者与作者沟通,认真领会小说的内容和主题,确定表现风格,通过联想、概括等艺术手法将文字语言变为视觉语言。创作这类插画时,插画家要在尊重作家本意的基础上进行自我发挥,画中要融入自己的思想,对故事进行再创作。这样的插画才能生动形象、扣人心弦,并能与读者产生共鸣,如图2-21、图2-22所示。

图2-21　书籍类——小说(1)(中国 金新月)　　图2-22　书籍类——小说(2)(中国 金新月)

案例分析：

图2-21和图2-22中，小说类插画需要作者对该小说的内容和主题有一定的把握，熟悉每个人物的鲜明个性，通过提炼概括将具有代表性的故事情节绘于纸上，展现在读者眼前。

（2）诗歌散文类插画。

诗歌在篇幅上通常只有一段或者几段，有古典格式与现代格式之分。常见的散文是以抒情为主的文艺性散文，它笔法灵活，取材广泛，以短篇为主。这两类文体的插画一般不会受情节和文字内容的束缚，只需表现出诗歌或散文的意境美即可。

在为诗歌散文配图时不必拘泥于文字，可在领会主题意境之后尽量主观地去写意，做到轻松自如、激情洋溢，可以采用一些装饰性的、抽象的图形来创作，在表现手法上适宜运用轻松流畅的线条，简约唯美的构图，尽情挥洒，寄情于景，情景交融，使人领略"诗情画意"，如图2-23～图2-25所示。

图2-23　书籍类——诗歌（1）（中国 佚名）

第二章 插画设计风格类别与表现分类

图2-24 书籍类——诗歌（2）（中国 佚名）

图2-25 书籍类——诗歌（3）（日本 くりあ）

案例分析：
　　图2-23～图2-25中，这几幅插画作品画面清新，意境朦胧，有着抒情的寓意。

2）儿童读物类插画

　　儿童读物分为低幼启蒙类、游戏益智类、少儿文学类、科普教育类等。因为这一特殊人群不识字或识字少，主要是靠看插图来激发他们的阅读兴趣，所以，要了解不同年龄层次儿童的接受能力、兴趣爱好及审美情趣等极其重要。儿童读物类插画作为文学艺术类插画的一种，因其阅读对象的特点使插画的用量很大，它的创作需要结合儿童天真纯洁的心理与年龄特点，采取生动活泼、通俗易懂、游戏趣味、人格化的方式来吸引儿童的欣赏兴趣，启发他们的心智。插画师还要根据各个年龄段儿童认知世界的能力不同，来进行不同风格、不同色彩搭配的创作，以此来匹配不同年龄段儿童的心理特征，如图2-26～图2-29所示。

图2-26 书籍类——儿童（1）
（中国 佚名）

图2-27 书籍类——儿童（2）
（捷克斯洛伐克 Dusan Kallay）

图2-28 书籍类——儿童（3）
（西班牙 Phil Whee lee）

图2-29 书籍类——儿童（4）
（外国 佚名）

儿童读物类插画多运用夸张、拟人、变形等手法进行表现，使画中的人物、动物或物品可爱、稚拙，这样能够提高儿童的想象力，增强游戏性、幽默性和启发性。插画师在进行创作时，色彩对比要强烈，色调要明快艳丽。这类插画可以不遵循一般的透视、解剖规律而进行主观的描绘，这样才会避免呆板，增加童趣。儿童读物类插画使文字不再枯燥无味，而是变得奇异夺目，同时也为儿童展现出一个梦幻有趣的幻想空间，帮助他们更好地认知世界。

案例分析：

图2-26～图2-29中，作品色彩鲜艳，以拟人化的卡通形象来表现人物、动物和植物等，符合儿童稚嫩的心理，能够发挥儿童的想象力，培养、增强其对世界的认知能力。

二、影视游戏插画设计

1. 影视类

影视媒体及网络游戏是以网络为载体的，这类插画以动态为主，将单幅分镜插画进行组织编排，再加入声音、文字等，使其具有较强的娱乐性和绝美的视听效果。网络的作用可以将静态插画、动态画面、文字、声音、影像等元素集于一体，使插画从二维、三维走向四维（时间）空间，在视听上能给人以强烈的震撼，如图2-30、图2-31所示。

图2-30 影视游戏类——影视（1）（外国 佚名）

第二章 插画设计风格类别与表现分类

图 2-31 影视游戏类——影视（2）（美国 Miker）

　　影视媒体中的插画是指为影视作品呈现在观众面前而做的后台插画工作，特别是在前期，分镜头脚本制作、人物形象造型、场景布局，都需要运用插画。分镜头脚本是将文字描述转换成立体视听形象的中间媒介，是将整个影片的文字内容分切成一系列可摄制镜头的剧本提供给导演。人物形象造型包括对人物的身形、容貌、发型、表情、服装的造型。场景分为内景和外景，场景布局是随着故事情节的展开围绕在角色周围与其发生关系的所有景物，即角色所处的生活场所、陈设道具、社会环境、自然环境及历史背景，也包含在场面背景中出现的群众角色，这些均为场景设计的范围，如图 2-32 和图 2-33 所示。

图 2-32 影视游戏类——影视（3）（外国 佚名）

45

图 2-33 影视游戏类——影视（4）（中国 居林）

2. 游戏类

自 1952 年开始出现的电子游戏是一种综合性的娱乐产品，它集合了动画、人与机器、人与人互动的环节。现在，数字技术使网络游戏进入千家万户，例如，RGP 角色扮演《魔兽世界》吸引了一批又一批年轻人成为其游戏消费者，还成为年轻人相互间交友的方式。游戏美术师是负责游戏制作中美术工作的专业人才，参与角色造型、人物动作、场景表现、界面设计、地图绘制、海报制作、分镜头，其工作内容关联到游戏玩法以及程序的表现。在游戏设计中，那些精心设计、制作的背景界面和富有个性的角色造型，给玩家提供了强烈的视觉享受和无限的想象空间，这些对于玩家来说都是很有诱惑力的。游戏还与影视制作相结合，如《忍者神龟》《加勒比海盗》《变形金刚》等既是游戏又是影视作品，还衍生出立体动态的玩具产品，如图 2-34 所示。

图 2-34 影视游戏类——游戏（1）（外国 佚名）

游戏角色人物及场景大多采用电脑软件绘制而成,这就要求插画设计师必须具备深厚的美术功底和科幻想象力,除了有平面软件的功底,还必须掌握三维软件技术,这样才能准确驾驭创作内涵。游戏插画风格各异,流派纷呈,体现出 CG 艺术的魅力。而精彩的游戏角色设计则给游戏玩家提供了美好的视觉享受和无限的想象空间。其制作方法是将每个分镜头的插画作品根据画面情节进行有机的组合,通过影视制作成为连续的、动态的画面,而其中每一幅单独拿出又都是一幅构图精致考究的图画,如图 2-35～图 2-38 所示。

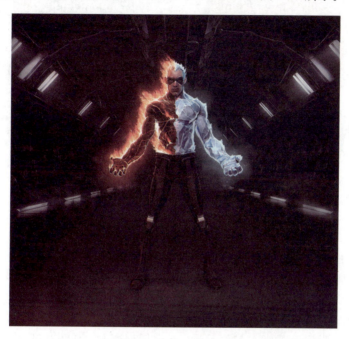

图 2-35　影视游戏类——游戏（2）（外国　佚名）

图 2-36　影视游戏类——游戏（3）（中国　佚名）

图 2-37　影视游戏类——游戏（4）（日本　佚名）　　图 2-38　影视游戏类——游戏（5）（日本　佚名）

3. 动漫类

动画是利用人的视觉暂留特性，通过连续播放一幅幅静态画面而形成的动态效果。在创作前期，和影视制作一样，动画也需要人物造型、场景布置、分镜头等工作，但是动画的想象空间往往更大。漫画是插画的一种艺术形式，是用夸张的手法来表现，采用变形、比拟、象征、暗示、影射等手法构成幽默诙谐的画面或画面组，以取得讽刺或歌颂的效果，也有一些是纯娱乐性的。一些动画的脚本来源于漫画或者插画绘本，如图 2-39 ～图 2-41 所示。

图 2-39　影视游戏类——动漫（1）（中国　佚名）

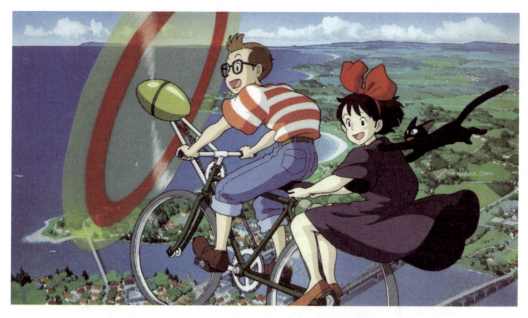

图 2-40　影视游戏类——动漫（2）（日本　宫崎骏）

图 2-41　影视游戏类——动漫（3）（日本　宫崎骏）

4. 卡通吉祥物类

卡通是英文 cartoon 的音译，被解释为漫画、草图、讽刺画，具有活泼、可爱、幽默的表现形式，运用这种形式能使插画所要表现的主题更加生动有趣，独具风格，充满亲和力。卡通形象因具有简洁、易于识别、个性鲜明等特点而备受人们喜爱，尤其是少年儿童，通常用在儿童的书籍和产品包装上。现代书籍插画有很多借用卡通形象，运用轻松、幽默、拟人化的手法把形象处理得夸张有趣、滑稽诙谐，从而提高读者的阅读兴趣，如图 2-42～图 2-45 所示。

图 2-42　影视游戏类——卡通（1）（中国 东道设计公司）

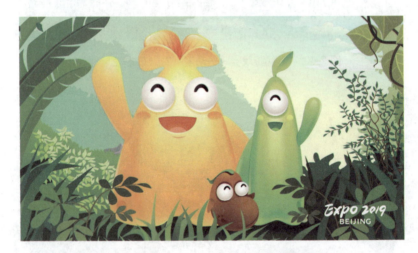

图 2-43　影视游戏类——卡通（2）（中国 东道设计公司）

图 2-44　影视游戏类——卡通（3）（中国 东道设计公司）

图 2-45　影视游戏类——卡通（4）（中国 佚名）

吉祥物的造型手法是拟人化的，其形象俏皮而具有亲和力，设置多种动作姿态，可以灵活自由地点缀在版面上，具有形象大使般的象征作用。

北京冬奥会吉祥物"冰墩墩"以熊猫为原型进行设计创作，如图 2-46（a）所示。冰，象征纯洁、坚强，是冬奥会的特点。墩墩，意喻敦厚、健康、活泼、可爱，契合熊猫的整体形象，象征着冬奥会运动员强壮的身体、坚韧的意志和鼓舞人心的奥林匹克精神。图形以熊猫为原型进行设计创作，将熊猫形象与富有超能量的冰晶外壳相结合，体现了冬季冰雪运动和现代科技的特点；头部外壳造型取自冰雪运动头盔，装饰彩色光环，其灵感源自北京冬奥会的国家速滑馆——"冰丝带"，流动的明亮色彩线条象征着冰雪运动的赛道和 5G 高科技；左手掌心的心形图案，代表着主办国对全世界朋友的热情欢迎。吉祥物整体形象酷似航天员，寓意创造非凡、探索未来，体现了追求卓越、引领时代及面向未来的无限可能。

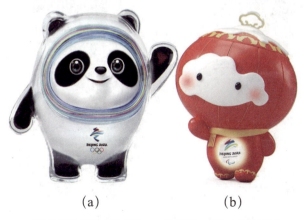

(a)　　　　　　　(b)

图 2-46　影视游戏类——吉祥物（1）（中国 佚名）

北京冬残奥会吉祥物"雪容融"以灯笼为原型进行设计创作,如图 2-46(b)所示。雪,象征洁白、美丽,是冰雪运动的特点;容,意喻包容、宽容、交流互鉴;融,意喻融合、温暖,相知相融。容融,表达了世界文明交流互鉴、和谐发展的理念,体现了通过冬残奥会运动创造一个更加包容的世界和构建人类命运共同体的美好愿景。灯笼,是世界公认的"中国符号",具有 2000 多年的历史,代表着收获、喜庆、温暖和光明。顶部的如意造型象征着吉祥幸福;和平鸽和天坛构成的连续图案,寓意着和平友谊,突出了举办地的特色;装饰图案融入了中国传统剪纸艺术;面部的雪块既展现了"瑞雪兆丰年"的寓意,又体现了拟人化的设计,凸显吉祥物的可爱。灯笼以"中国红"为主色调,渲染了节日气氛,身体发出光芒,寓意着点亮梦想、温暖世界,代表着友爱、勇气和坚强,体现了冬残奥会运动员的拼搏精神和激励世界的冬残奥会理念。

"东来顺"是一家涮锅连锁店,设计师们通过对百年老字号的手艺精神、京味文化及餐饮的精髓提炼,"还原"出东来顺在清朝末年的场景、人物、故事,再现了当时的市井文化,并把多种相关联的元素糅合成一个足以代表其精神内涵的吉祥物店小二"顺儿"的形象,搭配民族服饰,塑造了一套具有民族特征、人文气质的品牌形象,让消费者一目了然地看到品牌的一脉相承,如图 2-47～图 2-49 所示。

图 2-47　影视游戏类——吉祥物(2)(中国 东道设计公司)

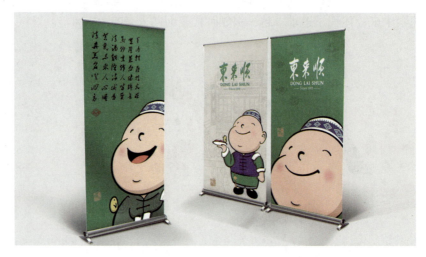

图 2-48　影视游戏类——吉祥物(3)(中国 东道设计公司)

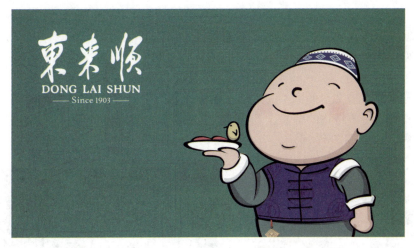

图2-49　影视游戏类——吉祥物（4）（中国 东道设计公司）

三、商业宣传插画

　　商业宣传插画用于商业广告宣传的载体有很多种，如海报、橱窗展示、POP广告、招贴广告、霓虹灯广告、路牌广告等。这类插画有着灵活的表现力，但是其使用寿命却很短暂，一个商品或一家企业在进行更新换代时，某个作品便会被无情地淘汰，然而，商业宣传插画在短暂的时间里迸发出的光辉却是那些自娱自乐的绘画艺术所不能比拟的。

　　商业宣传插画服务的对象主要是报纸、杂志、产品包装、企业宣传品等媒介形式，因此其借助广告媒体等渠道进行传播，覆盖面很广，社会关注度比绘画艺术要高。这类插画的特点在于醒目生动，以传达商业和产品的信息为主。插画在现代广告设计中已经成为重要的视觉要素，它对塑造品牌形象和企业形象起着重要的作用，有着明确的促进商品销售的目的。

　　商业宣传插画在主题定位上要创造明确的风格特征，以贴近目标市场消费者的需求心理，把目标消费者从消费大众中甄别出来，并根据消费者的诉求进行有针对性的满足。在形式上，它还要吸引观众的注意力，而表情达意的图像具有良好的视觉冲击力，能获得比文字更高的被关注度。鲜明易懂的直观形象会从心理上把消费者很快地推向广告商品。插画做到准确、形象地表达广告信息，使消费者立刻对广告对象有所了解，获得相关联的广告信息，才是理想的传达效果；插画是构成广告版面的主要视觉要素，它可以引导人们的视线，因此，需要加强广告版面编排与插画设计的诱导性。独特的广告插画有利于品牌形象鲜明地区别于其他同类商品，从而加强该品牌的竞争力和销售地位，并且具有使广告让消费者信服的作用。

　　商业宣传插画的形式探索要契合现代人多元化的心理需求和审美情趣。成功的商业宣传插画首先应是简洁明确的，这样才能使观者在不经意地浏览广告画面时留下深刻印象。出色的商业宣传插画应该通过轻松阅读的原则来吸引消费者的注意，使其一看就能领会创作者想要传达的意思。商业插画的设计还要力求在形象特征上富有个性，在表现方法上勇于创新、独树一帜，使主题鲜明、想象奇特、感染力强。

　　广告与包装作为联系商品和消费者的桥梁，意在通过文字、色彩与图形的有机结合，使观者过目难忘，并获得一种视觉上的印象，从而加速信息的传达。插画能使主题更加明确，文字与插画配合使观者见画晓文、见文知画。为了达到这一目的，设计师除了借助各种艺术

形式与手法，还要在谙熟经济规律与市场状况的基础上精心构思、大胆创作。插画创作一方面要生动形象、感性直观，另一方面要精练概括、意味深长，将信息准确、有效地传达给目标消费者。在创作过程中不可忘记这类插画的商业性原则：激发受众兴趣，诱导消费动机，促成消费行动。

（1）广告插画。与文学插画不同，广告插画在表达信息上很直接，不含蓄，要让人们在第一时间获取作品所要传达的信息。若想让广告效果产生竞争力，就必须要求插画具有独特的风格，如图 2-50 ~ 图 2-52 所示。

图 2-50　商业宣传类——广告(1)(英国 佚名)　　　图 2-51　商业宣传类——广告（2）(英国 佚名)

图 2-52　商业宣传类——广告（3）(巴西 Havaianas)

(2)包装插画。商品包装设计包含标志、图形、文字三个要素，是用来介绍产品并树立品牌形象的，表达方式介于平面设计与立体设计之间。包装插画的画面单纯、视觉清晰，通过明确的形象传达商品的主题内涵，如图 2-53 ~ 图 2-55 所示。

图 2-53　商业宣传类——包装（1）（外国 佚名）

图 2-54　商业宣传类——包装（2）（亚美尼亚 Backbone Branding）

图 2-55 商业宣传类——包装（3）（中国 佚名）

案例分析:

图2-51~图2-55中的这类插画的受众群体多为年轻人,因此作品中的人物或者动物形象、服饰以及道具的设计一般遵循时尚原则。

第二节 插画设计的表现分类

本节重点介绍插画的表现形式、表现技法,包括手绘插画、影视与电脑数据插画。

一、手绘插画

1. 水彩、水粉与水墨

水彩画是用水调和透明颜料作画的一种绘画形式,由于水彩透明,一层颜色覆盖在底层色彩之上,可以产生叠加的混合效果,但浅色不能覆盖住深色。作画步骤一般是从亮部开始向暗部画,如图2-56~图2-59所示。水彩的使用技巧分为两种:干画法和湿画法。干画法是严格控制画面中水分的比例,用笔较干涩。湿画法是充分使用水色交融,使画面呈现酣畅淋漓的视觉效果。水彩颜料的特征是鲜明、透明、纯净,可以多层罩染,加上毛笔的丰富变化,使画面的层次丰富细腻,也可以结合铅笔和钢笔进行绘制。

图 2-56　插画表现分类——水彩(1)(意大利 Jon Burgerman)

图 2-57 插画表现分类——水彩（2）（新加坡 Eeshaun Soh）

图 2-58 插画表现分类——水彩（3）（中国 佚名）

第二章　插画设计风格类别与表现分类

图 2-59　插画表现分类——水彩（4）（日本佚名）

　　水粉的颜料性质属于半透明，较水彩颜料更适宜于表现艳丽、柔润、浑厚的效果。我们大多采用白粉色调节色彩明度，用叠加的笔触使画面产生厚实的质感，近似油画的绘制方法，如图 2-60 ~ 图 2-64 所示。

图 2-60 插画表现分类——水粉（1）（德国 Apfel Zet）

图 2-61 插画表现分类——水粉（2）（美国 佚名）

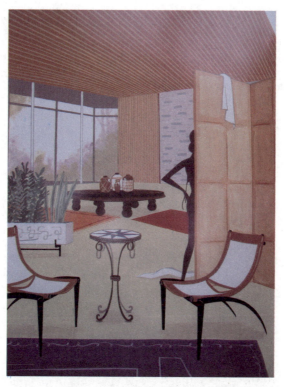

图 2-62　插画表现分类——水粉（3）（美国 佚名）

图 2-63　插画表现分类——水粉（4）（美国 佚名）

图 2-64 插画表现分类——水粉（5）（中国 佚名）

水墨是独具中国特色的艺术形式，是线和墨的艺术，注意留白，避实就虚，淡化色彩，以少胜多，讲究意境、墨韵，不拘时空的写实而重于写意，适合表现民族特色及传统题材，如图 2-65 所示。

图 2-65 插画表现分类——国画（中国 佚名）

2. 彩色铅笔、蜡笔与马克笔

彩色铅笔插图的特点是单纯、朴素，可以表现出柔和细腻的色彩效果，但不适宜表现平整光滑的质地。插图发展史上有很多优秀的作品都是使用彩色铅笔进行创作的，而很多使用其他工具和材料创作的插图也往往用彩色铅笔进行辅助和配合，如图 2-66 所示。

图 2-66　插画表现分类——彩色铅笔（中国 佚名）

蜡笔和油画棒近似，所创作出来的画面效果一般比较粗犷、稚拙，充满童趣，色彩浓郁，可粗可细的笔触清晰可见，形象概括并富有肌理，如图 2-67 所示。由于存在蜡的成分，它还可以运用蜡的防水特点进行某些特殊效果的处理。

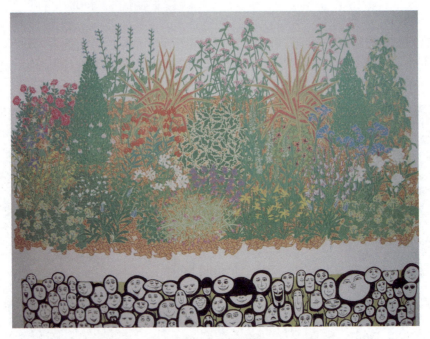

图 2-67　插画表现分类——蜡笔（中国 佚名）

马克笔又称麦克笔或记号笔，笔头有宽与窄可供选择，色水有水性和油性之分，和彩色铅笔一样便于携带及使用，适宜表现直线规整方向的物体结构和细小的区域，如建筑外观、室内装饰与家具、工业产品效果图，如图2-68所示。由于每支马克笔都是固定的单色，在填色上要一笔接一笔地排列，因此在表达平整和有深浅不同色彩过渡的区域时则不够柔和光滑，需要储备多支不同深浅及不同色彩的马克笔。

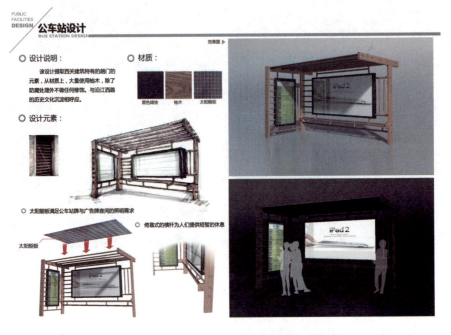

图 2-68　插画表现分类——马克笔（中国 佚名）

3. 丙烯

丙烯颜料是一种化学合成胶乳剂与颜色微粒混合而成的颜料，丙烯画的特点是集水彩画和油画的性能特点于一身，具有溶水性、速干性及干后的防水性，附着力强、耐候性好，具有持久性，如图2-69所示。

图2-69　插画表现分类——丙烯（中国 佚名）

4. 剪纸拼贴与立体插画综合材料

根据插画主题的需要，在图形归纳的基础上，将多种不同的材料经过剪切、拼贴、黏合而组合在一起，比如将布料、报纸、照片、画册页面中的某个图案剪切下来，移植到特定的位置，得到想要的效果，如图2-70～图2-73所示。

图 2-70 剪切拼贴类——拼贴（1）（中国 吴静芳）

图 2-71 剪切拼贴类——拼贴（2）（中国 吴静芳）

图 2-72　剪切拼贴类——拼贴（3）（中国 吴静芳）

图 2-73　剪切拼贴类——拼贴（4）（伊朗 阿什米 - 阿梅赫）

立体插画是把与画面内容相仿的实物直接用到画面中,或者是使用简易的可塑性材料(如橡皮泥、油泥、塑料泡沫)雕塑成型并组合成浮雕或者圆雕,之后对其拍照成为图片,如图 2-74 所示。

图 2-74　剪切拼贴类——立体(印度尼西亚 哈迈德)

二、影视与电脑数据插画

数码技术在插画创作上的应用,不仅大大提高了工作效率,缩短了工作流程,还提供了新的表现形式。无论是直接在电脑上画图,还是先将草图输入电脑再进行绘画,数码技术都极大地丰富了插画的形式风格,方便复制及粘贴,便于修改和替换,并直接用于后期输出。但是,不可过度依赖电脑,因为构思、构图和上色等工作仍然需要艺术修养及绘画功底的支撑。

1. 扫描仪与数码相机

扫描仪(见图 2-75)可以把图片素材和文章输入到电脑中,把初期构思的草稿输进去,再在电脑上进行编辑修改,利用软件上色,完成最终创作。其不足之处是和复印机一样,只能把平面材料扫描进机器中。

图 2-75　便携式扫描仪

数码相机（见图 2-76）是收集和捕捉素材的工具，可以取代扫描仪，并能拍摄动态的场景，然后输入电脑进行编辑。

图 2-76　数码相机

2. 矢量图与位图插画

矢量图（见图 2-77）是由用数学方式描述的线条所组成的图形。其优点是任意放大或缩小而不会失真，并且图像数据量小。其缺点是色彩不够丰富。CorelDRAW 和 Illustrator 为绘制矢量类插画常用的软件。

位图（见图 2-78）是由一个个像马赛克一样的像素小方块组成的图形，每个像素也包含颜色。其优点是可以表现出色彩丰富的图像，逼真地表现景物。其缺点是图像数据量大，过度放大会出现马赛克而不清晰。Photoshop 是绘制位图插画的常用软件。

图 2-77 矢量图

图 2-78 位图

3. 数位板及常用软件

数位板又名绘图板、绘画板、手写板等，是一种计算机输入设备，通常由一块板子和一支压感笔组成。它是针对一定的使用群体，用于绘画创作，就像画家的画板和画笔。我们在动画电影中常见的逼真的画面和栩栩如生的人物，就是通过数位板一笔一笔画出来的。数位板的绘画功能是键盘和手写板所无法媲美的。数位板主要面向设计、美术相关专业、广告公司、设计工作室以及 Flash 矢量动画制作者，如图 2-79、图 2-80 所示。

图 2-79　数位板

图 2-80　手写板

电脑软件为插画提供了变化无穷的视觉效果，主要用于插画设计的软件有 Adobe Photoshop、Painter、Illustrator、3D 软件。

Photoshop 简称 PS，是最常用的绘图软件，能有效编辑图片和照片，如对照片进行色调修改、尺寸裁切和变形扭曲、拼图、局部提取图片内容、添加光影等。它的图层、蒙版、通道、滤镜等功能是其他软件所不能比拟的。它还能提供与其他软件兼容的各种存储格式，以便可以打开和编辑其他软件制作的图片，也可以保存成其他软件可以打开的格式类型。

Painter 也是一款位图软件，可以模仿手绘自然效果，有大量的自然笔刷效果，笔触类型丰富，笔触设置从图标到功能都和真实手绘中运用的工具极其相似，例如它的水彩笔触可以通过笔触流量或压感设置，模拟水彩染料上色时的晕染、挥洒效果，建立文件时能设置成有纹理的水彩纸张质地。

Illustrator 是适用于出版用图、多媒体用图和在线图像制作的标准矢量绘图软件。贝塞尔曲线是通过钢笔工具设定"锚点"和"方向线"实现的。

Autodesk Maya 是美国 Autodesk 公司出品的世界顶级的三维动画软件，应用对象是专业的影视广告、角色动画、电影特技等。Maya 功能完善，操作灵活，易学易用，制作效率极高，渲染真实感极强，是电影级别的高端制作软件。

3D 制作软件主要有以下五种。

（1）3D MAX。

3D Studio MAX，常简称为 3d Max 或 3ds Max，是 Discreet 公司开发的（后被 Autodesk 公司收购）基于 PC 系统的三维动画渲染和制作软件，拥有强大的三维制作能力。在绘图方面，3D Studio MAX 主要用于三维场景、图片的制作，其前身是基于 DOS 操作系统的 3D Studio 系列软件。在应用范围方面，它广泛应用于广告、影视、工业设计、建筑设计、三维动画、多媒体制作、游戏、辅助教学以及工程可视化等领域。

（2）Softimage 3D。

Softimage 3D 是专业动画设计师的重要工具。使用 Softimage 3D 创建和制作的作品占据了娱乐业和影视业的主要市场。这种影视后期特效简称影视特技，是针对实际场景中难以完成或要花费大量资金才能完成的拍摄，用计算机或工作站对其进行的数字化处理，以渲染、实拍与三维结合、三维特效、影视后期合成为主，如图 2-81 所示。

图 2-81　3D 立体图（美国 佚名）

（3）LightWave。

LightWave 是一款具有悠久历史和众多成功案例的为数不多的重量级 3D 软件。由美国 NewTek 公司开发的 LightWave 3D 是一款高性价比的三维动画制作软件，它的功能非常强大，是业界为数不多的几款重量级三维动画软件之一。LightWave 3D 从有趣的 AMIGA 开始，发

展到今天的 11.5 版本，已经成为一款功能非常强大的三维动画软件。

（4）Painter。

Painter 2018 是由加拿大 Corel 公司推出的顶尖绘图软件，是领先业界的绘画软件和工具。善用 Painter 强大多样的功能，可为电影动画、游戏专案和专业文宣绘图，快速建立概念艺术的图形，将插画者的想象灵感生动地在画布上呈现出来。

（5）Alias Sketch Book。

Alias Sketch Book 是一款新一代画图软件，软件界面新颖、功能强大、笔刷丰富，并且使用起来比较人性化，强调人与机器的交互性。

动画应分三类讨论，游戏动画是一类，动画片是一类，纯 3D 影视动画是一类。动画片目前常用的是 Maya，游戏动画目前常用的是 3d Max，因为大部分游戏是用 Max 导入 C 语言中的，但如果要求模型非常细腻也会用到 Maya。纯 3D 影视动画应该首选 Maya。3D 还有别的用途，如电视栏目包装、影视特效、建筑效果图。电视栏目包装用 Maya、3d Max 均可。影视特效只能用 Maya。建筑效果图只能用 3d Max。Maya 的公司 Alias 被 3d Max 的 Autodesk 公司收购了。后期合成与特效在国内可用的基本上有四款软件：After Effects、Combustion、Shake、DFusion。合成最好的是 Shake，也是世界上最专业的合成软件，连续七年获奥斯卡奖的影片都是用 Shake 合成的，是基于节点的合成软件，缺点是做不出复杂的特效，基本只用于合成。DFusion 是专门针对 Maya 的合成软件，操作方式与 Shake 类似，也是基于节点，合成功能没有 Shake 强大，缺点也是做不出太复杂的特效，基本上只用于合成。After Effects 是 Adobe 公司的特效软件，用它做特效又快又好，但是它的合成功能不行。Combustion 是 Discreet 公司专门针对 3d Max 的合成特效软件，业内人士普遍认为不好用。

商业插画将原有产品形象转化为图像、图形，强化了原有产品所传达的内容。不论是广告、出版物，还是儿童绘本、影视游戏插画，插画师都要充分领会企业或产品的内在意图。只有这样才能使商业插画定位明确，恰如其分地发挥其自身独特的魅力和作用。

1. 为某个商场设计一幅 5 周年店庆宣传海报。要求色彩鲜明欢快，画面新颖时尚，富有亲和力、感召力。

2. 自选一首诗歌进行插画设计。要求画面有形式感，图形有个性。

3. 以 CCTV 1"焦点访谈"栏目中的某一视频节目为主题绘制一则连环画。要求用分镜头的形式进行编排，内容充实，每幅画面附上简短文字，风格突出，画面形式考究。

1. 插画的分类和基本特征有哪些？
2. 科幻类插画有哪些创作特点？

第三章

插画设计的绘画技法

学习要点及目标

- 熟悉插画的绘画技法，了解人体结构的基本原理。
- 掌握插画速写与构图表现，了解人物与场景、动物与风景等。
- 掌握插画色彩的基本原理及表现。

熟悉插画的绘画技法，了解人体结构的基本原理。掌握插画速写与构图表现，人物与场景、动物与风景等，掌握插画色彩的基本原理及表现。

熟悉插画中的人体结构、透视与构图、色彩与速写的基本技法。

第一节 插画速写绘画原理

一、人体结构与人物速写

（一）人体结构

人是插画艺术表现的重要题材，在插画创作实践中，要想很好地塑造人物形象，就必须先了解并掌握人体结构的有关知识。我们想要塑造出感人的人物形象，需要掌握足够的人体结构知识，否则只能导致作品失败。因此，对人体结构知识的学习对于我们来说，是非常重要和必要的。

自古以来人类就开始研究对人体的描绘，同时也注意到了人物的形体和结构，但是，将人体作为一门学科——艺术解剖学来研究，是从意大利文艺复兴时期开始的。当时，在人文主义思想的影响下，人成为绘画表现的中心，达·芬奇和米开朗琪罗等大师都十分重视人体解剖的研究，并亲自进行人体解剖。达·芬奇认为，解剖学是表现人的形态时必须具备的知识，是了解人体动态的钥匙。他在研究人体解剖时，画了大量的解剖图和文字手稿（见图3-1、图3-2）。米开朗琪罗同样精通解剖学，他以丰富的解剖学知识，塑造出了许多十分精彩的人体塑像。中国古代雕刻作品也同样可以看到古代艺术家对人物体态、结构的谙熟程度。秦始皇兵马俑中将士的头部、手部和腿部的结构刻画均达到了极高的水平；一些佛教雕塑，如金刚、力士像的胸、腹、臂等部位的表现和塑造，也同样显示出古人对人体解剖知识的娴熟。

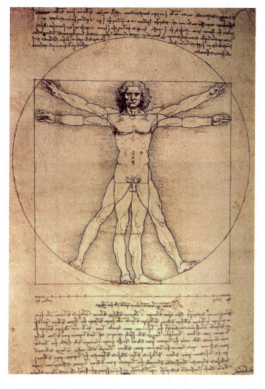
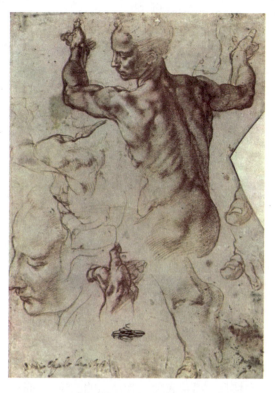

图 3-1　人体结构（1）（意大利 达·芬奇）　　　　图 3-2　人体结构（2）（意大利 米开朗琪罗）

点评：图 3-1 为达·芬奇在 1487 年前后创作的素描《维特鲁威人》，规格为 34.4 厘米 × 25.5 厘米，藏于意大利威尼斯的学院美术馆，画中人体比例堪称完美，为后世仿效的典范。从师父韦基罗奥那里，达·芬奇学会了解剖，解剖学、几何学、数学和光学，都是绘画的基础。

人体结构是很复杂的，当我们面对一个活生生的人时，我们首先考虑的不是哪一块肌肉和哪一块骨头，而是他的整体结构。如我们可以把头部理解成一个球体加楔形，或者干脆把它看成是一个卵形；脖子可以看成是一个柱体；胸部和臀部可以看成是两个楔形；四肢可以看成是圆柱体和截锥体。对人体结构的这样一种理解我们把它叫作几何结构，如图 3-3 所示。

人体结构形态和人体动态是两个不同的概念。人体的运动状态叫作动态，人们的动态是可以相互模仿的，例如，军人的步伐可以整齐划一，体操表演者和舞蹈演员可以把动作模拟得惟妙惟肖、天衣无缝。但是他们的面部五官各具特色、千人千面，其肌肤胖瘦、体表曲线和外形比例是各不相同的，如图 3-4 和图 3-5 所示。

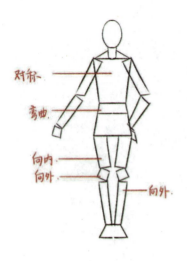

图3-3 人体结构（1）　　图3-4 人体结构（2）（英国 伯里曼）　　图3-5 人体结构（3）

（二）人物速写

在插画创作中，人物通常是创作的主题。因此，准确、生动地刻画人物是一名插画师的重要专业技能。要想准确、生动地表现人物，除了需要长期练习素描习作外，大量的人物速写练习也是行之有效的方法。画人物速写可以先慢后快、先静后动，注意人物的形体特征和动态特征，抓住表现人物动态的衣纹，同时还要注意衣纹的疏密关系。

不同的季节和不同的衣服质地，衣纹的表现形态也不同。一般情况下，冬季时人物穿得较厚，衣纹较短；而夏季人物的衣着较薄，则衣纹较长。这只是一般规律，还需要在平时生活中勤于观察，勤于速写，不断积累生活的感受，提高速写技能，才能创作出生动的插画作品，如图3-6～图3-8所示。

图3-6 人物速写（1）（法国 安格尔 1780—186）　　图3-7 人物速写（2）（法国 安格尔 1780—186）　　图3-8 人物速写（3）（张文瀚 2007年 油画棒纸质）

二、场景速写绘画技能

（一）场景速写

速写是对我们所观察到的场景或形象进行快速描画的一种形式。要想成为一名优秀的插画师，速写训练是必不可少的重要环节，也是插画创作时收集素材的常用方法。中外的绘画大师和设计大师大多是速写高手，他们能够迅速抓住对象的特点，生动准确地表现对象，为我们创造了丰富的学习宝库。

场景速写是各类速写的集成，它包括了人物、动物、道具、风景等。场景速写需要更强的整体控制能力和局部刻画能力，需要更高的组织安排能力和对美感形式的把握。首先要明确中心，根据构图的要求和情节的需要，对场景进行取舍和组合，插画中的环境和道具在形式上要服从和深化主题，说明人物的身份、关系、时间、地点，还可以填补画面空白、调节画面结构，让观者感受到主体突出、自然真实、构图丰满完整的画面，如图3-9～图3-13所示。

图3-9　场景速写（1）（琚枞沛 2020年 马克笔纸质）

图3-10　场景速写（2）（张婉 2020年 马克笔纸质）

图3-11　场景速写（3）（杨艳华 2020年 马克笔纸质）

图3-12　场景速写（4）（王子恒 2019年 水彩纸质）

图 3-13 场景速写（5）(魏江波 2019 年 水彩纸质)

（二）动物与环境速写

动物也是插画中常见的题材，因此平时要多观察动物的形态特征、运动规律、生活习性等，这样才能在动物插画速写时准确地描画细节和灵活的动势，如图 3-14 ~ 图 3-18 所示。

图 3-14 动物与环境组合（1）（英国 Danielde）　　图 3-15 动物与环境组合（2）（英国 Danielde）　　图 3-16 动物与环境组合（3）（英国 Danielde）

点评：图 3-14 ~ 图 3-16 是英国插画师 Danielde 的作品，风格简洁，动物形象明确，巧妙地将动物形态与自然景物相融合，妙趣横生。

第三章 插画设计的绘画技法

图 3-17 动物与环境组合（4）
（张文瀚 13 岁画于郑州 签字笔纸质）

图 3-18 动物与环境组合（5）
（张文瀚 13 岁画于郑州 签字笔纸质）

点评：图 3-17 运用装饰画的手法表现了一种美好祥和的愿望。图 3-18 运用丰富的想象力，表现了诙谐的情趣。

风景也是插画中常见的题材，平时要多观察大自然中春夏秋冬的形态特征和变化规律，才能在风景插画速写时准确地表达自然的细节和风景的美感，如图 3-19～图 3-22 所示。

图 3-19 风景速写（1）（张文瀚 2008 年
画于郑州大学校园钢笔毛边纸）

图 3-20 风景速写（2）（张文瀚 2008 年
画于郑州大学校园钢笔毛边纸）

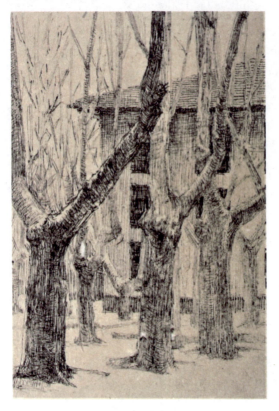
图3-21　风景速写（3）（张文瀚2008年画于郑州大学校园钢笔毛边纸）

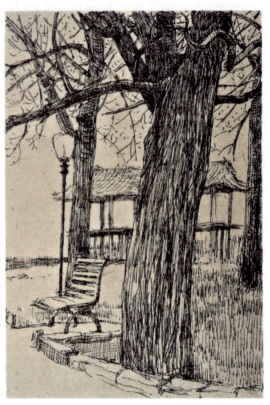
图3-22　风景速写（4）（张文瀚2008年画于郑州大学校园钢笔毛边纸）

第二节　插画构图形式

一、插画构图的基本原理

构图就是根据题材和主题思想的要求，把表现的形象适当地组织起来，构成一个协调而完整的画面。在一个平面上处理好三维空间高、宽、深之间的关系，从而突出主题，增强艺术感染力。

（一）插画构图的要素

插画构图的要素包括均衡原则、对比原则和透视原则。

1. 均衡原则

均衡原则是构图的基础，主要作用是使画面具有稳定感，如图3-23所示。

图 3-23　均衡原则（1）

均衡不是对称，对称的稳定感特别强，对称能使画面有庄严、肃穆的感觉，但缺少变化；均衡不是平均，平均虽是稳定的，但没有变化就没有美感，而构图最忌讳的就是平均分配画面，如图 3-24 所示。

图 3-24　均衡原则（2）

2. 对比原则

把两种不同的事物进行比较才能发现事物的不同变化，把不同形态的事物巧妙地组合起

来，从而产生很好的视觉美感。巧妙应用对比关系，不仅能增强艺术感染力，还能鲜明地反映和升华主题。

形状对比多种多样，有大和小、长和短、高和矮、粗和细、方和圆等的对比。一个画面有了丰富的形状对比，画面的视觉感就丰富多彩，如图3-25和图3-26所示。

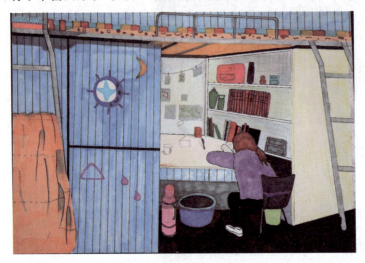

图3-25　色彩对比（1）
（闫新同 2020年 马克笔纸质）

图3-26　色彩对比（2）
（李皓月 2020年 水彩纸质）

色彩对比在画面中举足轻重，在色彩学中归纳为色相对比、明暗对比、纯度对比，如图3-27和图3-28所示。

图3-27　色彩对比（1）
（王中原 2020年 马克笔纸质）

图3-28　色彩对比（2）
（白银飒 2020年 马克笔纸质）

黑白灰对比关系的应用在黑白画中至关重要。黑白灰在画面中的对比关系会起到平衡作用。这就是说，如果要在画面中处理好对比的均衡和协调，在画面的黑白灰关系中可以重点强化某一方，同时也要遵循其他对比关系，即黑白灰与点线面的关系也是密切联系的。总的

来说就是应用黑白灰的对比关系调节画面，使画面有变化、均衡、协调的感觉，如图3-29、图3-30所示。

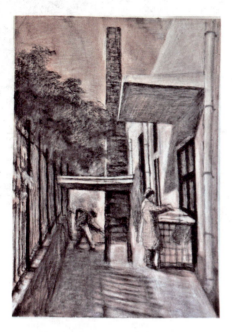

图3-29　黑白灰对比（1）（易宇丹2020年画于巩义民权村 炭精棒纸质）　　图3-30　黑白灰对比（2）（易宇丹2020年画于巩义民权村 炭精棒纸质）

　　点线面对比在画面中所起的作用与黑白灰对比有相似之处。点线面的关系更多体现在用线表现的画面中。疏密对比在画面的局部表现上比较突出，如图3-31～图3-34所示。

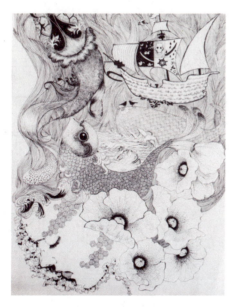

图3-31　点线面对比（1）
（李佳平2019年 签字笔纸质）　　图3-32　点线面对比（2）
（李佳平2019年 签字笔纸质）

图3-33 点线面对比（3）
（车进 签字笔纸质）

图3-34 点线面对比（4）
（车进 2019年摄于郑州）

3. 透视原则

构图要遵循透视原则，在同一画面空间中存在的事物都要遵循空间的透视关系。在插画的实际创作中，这是最基本的要求，如图3-35、图3-36所示。但在涉及特定环境和特定人物的情况下，创作者也可以突破透视原则，按照自己的创作思路组织画面，如图3-37、图3-38所示。

图3-35 透视图（1）

图3-36 透视图（2）

图 3-37 室内透视（张艺 2020 年画于巩义民权村 炭笔、色粉笔纸质）

图 3-38 室外透视（张艺 2020 年画于巩义宋陵 炭笔、色粉笔纸质）

点评：图 3-37 采取成角透视，表现了厂房室内的空间感。图 3-38 采用焦点透视，表现了宋陵的庄重感。

（二）构图的时空处理与情感表达

当我们在阅读文章时，很难想象一篇没有主题或没有写作目的的文章，通篇阅读下来是一种什么感受，插画也一样。插画作为实用艺术的一种，本身就有一定的目标性、直观性，即是表达商业目的还是艺术元素，这是在绘制插画初期就要明白并确认的。插画完成后，画面所要表达的诉求、画家所要表达的情感，直接关系着整幅插画作品的成败，如图3-39～图3-41所示。

图3-39　构图处理（1）（俄罗斯插画家 Arush Votsmush）

图3-40　构图处理（2）（俄罗斯插画家 Arush Votsmush）

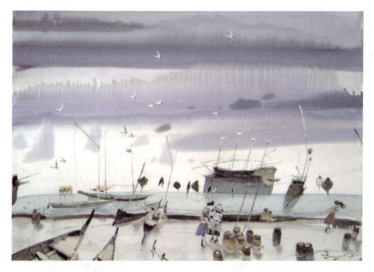

图 3-41　构图处理（3）（俄罗斯插画家 Arush Votsmush）

点评：图 3-39～图 3-41 是俄罗斯插画家 Arush Votsmush 的作品，运用了多种技法，画面艺术感强烈。

二、插画构图的形式种类

（一）扁平式构图

扁平式构图形象是相对抽象的画面形象而言的。不论是插画的商业目的，还是画面的艺术性，扁平化的直观形象都更容易使人理解插画所要表达的内容，使插画的目的性、应用性更加显而易见，如图 3-42～图 3-45 所示。

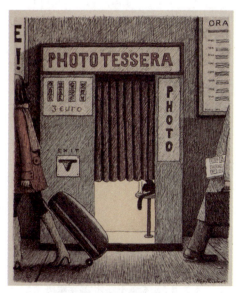

图 3-42　扁平式构图（1）
（插画家 Franco Matticchio）

图 3-43　扁平式构图（2）
（插画家 Franco Matticchio）

图 3-44 扁平式构图（3）
（插画家 Franco Matticchio）

图 3-45 扁平式构图（4）
（插画家 Franco Matticchio）

点评：图 3-42～图 3-45 是插画家 Franco Matticchio 的作品，画面中的人物与动物形象使用了少许拟人的方法，与现实形象差别不大，画面传递的情感更容易被观者感受到。

（二）文图结合式构图

插画可以简化文字，这是由插画的直观性决定的。早期插画先于文字出现，随着社会文明的发展，插画伴随着书籍大量出现，发展至现代插画，插画与文字早已打破了彼此的局限而融合了各自的部分领域，达到了图文并茂的效果，插画将文字的抽象化为直观的具象，文字将插画的故事性表达得更加连贯，如图 3-46～图 3-51 所示。

图 3-46 文图结合式速写（1）
（张文瀚 12 岁画于郑州 签字笔纸质）

图 3-47 文图结合式速写（2）
（张文瀚 12 岁画于郑州 签字笔纸质）

点评：图 3-46、图 3-47 作品想象力丰富，富有童趣感。

第三章 插画设计的绘画技法

图 3-48 插画与文字的结合（1）

图 3-49 插画与文字的结合（2）

图 3-50 插画与文字的结合（3）

图 3-51 插画与文字的结合（4）

点评：图 3-48 ～图 3-51 是用于招贴广告及杂志内的图文结合式插画构图。

91

第三节 色彩基本原理

人们在日常生活中，日出而作，日落而息，晴空万里时，山光水色尽收眼底，入夜以后则漆黑一片，这都是由于"光"的作用而产生的。有了光才有色彩，光是一切色彩的主宰，光一消失，色彩也随之暗淡乃至消失。

一、插画色彩的基本原理

（一）色彩三要素

凡是色彩都有它的属性，用物理学的观点看，黑、白、灰不算颜色，因为可见光谱中没有这几种色，故称为"无彩色系"。无彩色系的颜色虽然不具备色相饱和度，但却有明度的变化。有彩色系是指红、橙、黄、绿、青、蓝、紫等颜色，它们都具有色相、明度和纯度（色彩的三要素），如图3-52、图3-53所示。

（1）色相：是指色彩的相貌，是眼睛对色彩的感觉。由于色相，人们才能感受到五彩缤纷的世界。

（2）明度：是指色彩的明暗程度。色彩的明度有两个含义：一是指色彩本身的明暗深浅程度，如柠檬黄、中黄、土黄等；二是指与其他色彩相互比较的深浅程度。在无彩色系中，明度最高的色为白色，明度最低的色为黑色。在有彩色系中，黄色为明度最高的色，紫色为明度最低的色。

（3）纯度：是指色彩的纯净程度，又称色彩的"鲜艳度""饱和度"。色彩的清与浊，取决于各种颜色的含灰程度。颜料一般在未干时色泽鲜艳，干了之后就会产生色变，特别是水粉颜料。

图3-52 色彩三要素（1）

图3-53 色彩三要素（2）（明度到色相的变化）

（二）色彩冷暖与时空表现

色彩分冷、暖两大色系，其中红、橙、黄为暖色系，往往和太阳、火光联系在一起，产生温暖、热烈的感觉；蓝、绿、紫为冷色系，往往和夜晚、清泉等联系在一起，产生清凉、寒冷之感。暖色容易产生愉快、激动、兴奋等情绪，并具有积极热情、活力外向等特征；冷色具有沉着冷静、

寂寞寒冷、理智内向等特点，如图 3-54、图 3-55 所示。

图 3-54　暖色调（易宇丹 1990 年 水粉纸质）

图 3-55　冷色调

二、插画色彩的基本应用

（一）色彩的心理因素

红色给人以活泼感，能产生积极的热烈气氛，也可使人产生急躁与愤怒的感觉；橙色具有温和的感情；黄色能表现出明朗、快活的感情；绿色有新鲜、清爽之感；蓝色使人冷静，感觉冷淡；紫色感觉高贵；白色清洁；黑色则有让人产生恐怖、不吉利甚至死亡之感的心理作用，如图 3-56～图 3-58 所示。

图 3-56　色彩心理因素的插画（1）　图 3-57　色彩心理因素的插画（2）　图 3-58　色彩心理因素的插画（3）
（董慧真 2020 年 马克笔纸质）　　（董慧真 2020 年 马克笔纸质）　　（董慧真 2020 年 马克笔纸质）

点评：图 3-56～图 3-58 采用不同的色调与插画的人物形象，使画面有现实主义风格。

（二）色彩色调与心理表达

当人们进入涂满蓝色的房子时，会觉得很冷，相反在涂满红色的房子里会有温暖的感觉，这些感觉和物理学的温度没有关系，是由色彩的心理作用引起的。人们对色彩的嗜好也会影响色彩的联想，例如，有过外伤痛苦经历的人，因为血与红色的联想而害怕红色，这是由于特殊颜色与痛苦经历的关联引起讨厌某一色或对它感觉特别恐怖的结果，如酸甜苦辣、季节变化、生命死亡、男女老幼、速度时间、声音强弱等，都可以用色彩表现自己的真实感受，如图3-59～图3-61所示。

图3-59 色调与心理表达（1）

图3-60 色调与心理表达（2）
（张文瀚 2006年画于中央美术学院附中 水粉纸质）

图3-61 色调与心理表达（3）

点评：图3-59～图3-61适合受众群体为女性及小孩的插画。

色彩是人们通过视觉感知外界的重要来源，是抒发艺术美的重要部分之一，而插画作为绘画在设计领域的一个分支，意味着插画可以应用绘画上所有的工具，包括水粉、水彩、油画棒、色粉笔等。工具的不同自然会造成画面效果的不同，但这里有一点是相通的，就是色彩的基本素养，如图3-62～图3-69所示。

图3-62 色彩绘制（1）
（王国勇 2020年画于北京 丙烯画布）

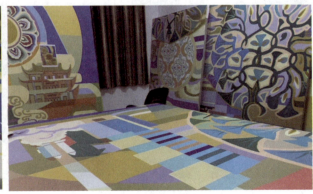
图3-63 色彩绘制（2）
（王国勇 2020年画于北京 丙烯画布）

第三章 插画设计的绘画技法

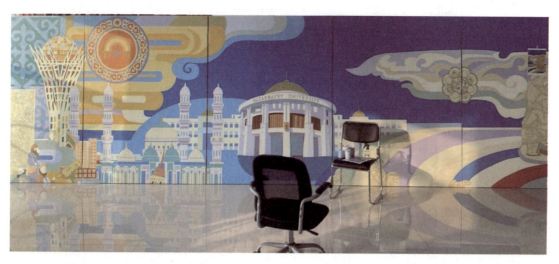

图 3-64　色彩绘制（3）（王国勇 2020 年画于北京 丙烯画布）

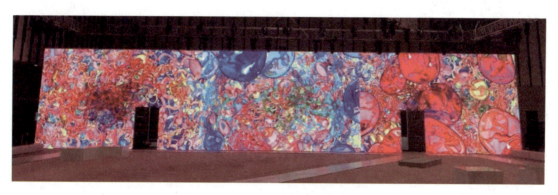

图 3-65　装饰于室内的数字绘画

图 3-66　数码绘画《海上桥骑行》（1）
（王克飞 2020 年）

图 3-67　数码绘画《海上桥骑行》（2）
（王克飞 2020 年）

95

图 3-68　数码绘画《海上桥骑行》(3)
　　　　（王克飞 2020 年）

图 3-69　数码绘画《海上桥骑行》(4)
　　　　（王克飞 2020 年）

本章小结

　　插画作为现代设计中一种重要的视觉传达方式，以其直观的形象性、真实的生活感在现代设计中占有特殊地位。本章要求设计者从基础出发，了解插画设计的基本原理，将设计手法与情感相结合，通过不同的创作方式、想法在基本结构、色彩与画面等方面的碰撞，更好地使插画设计的语言多样化及画面表现个性化。学生通过熟悉了解插画的基本结构原理、色彩设计原则及色彩心理等，通过平时的素材收集积累，使插画更好地表达个人情感和属于自己的想法。

实训课堂

1. 选择自己感兴趣的人物或动物，设定场景，构思一幅插画。
2. 利用不同的色调，对不同的插画风格进行鉴赏和临摹。
3. 找自己最喜欢的传统文化，用速写的方式将素材收集起来。
4. 运用色彩心理的表达方式，绘制一幅与心情有关的场景插画。

复习思考题

1. 插画的绘画技法包含哪些方面？
2. 插画的构图形式有哪些？
3. 插画设计在面对丰富的素材及优秀的画作时，应该如何选择自己需要的色彩色调并进行归纳？
4. 如何运用色彩心理来表达插画设计师的绘画状态？

第四章

插画设计的创意手法及设计流程

学习要点及目标

- 掌握插画设计的多种创意手法，并能在实践中运用。
- 掌握插画设计的形式要素，学会根据不同插画要求进行自主创作。
- 掌握插画设计的流程，能根据设计需要熟练应用。

插画设计的创意手法及设计流程是教学中的重要一环，不同的创意手法及表现媒介，使插画艺术呈现出不同的视觉感受。通过本章的学习，让学生对插画的不同风格、类别、绘制手段有所了解和把握，体验各种绘画媒介的表现效果，根据插画的内容，用恰当的表现手法进行插画创作，使画面更具有表现力。

掌握插画并熟练应用设计的创意手法、形式要素及设计流程。

第一节　插画设计的创意手法

插画设计作品是插画设计师创意构想的物质体现。现代插画设计师为了提高设计插画的传播效果以及与当代人们正在不断变化发展的审美观念和审美兴趣相适应，在艺术表现手法上尽力摆脱旧有的表现模式，探索与开拓新的富有生命力的表现手法，以扩大和强化设计作品的艺术感染力，使受众在看到插画设计作品的瞬间就能吸引住人们的眼球，激发起人们的注意与兴趣，诱发其潜在的消费欲望。

许多插画设计师在长期的创作过程中，探索并积累了很多表现形式，对插画设计的表现形式进行了分类研究，这有助于直观地提炼插画的艺术魅力。插画的创意手法可以从以下几个方面进行分析、归纳。

一、插画设计的写实与抽象

（一）写实手法

现代插画的从属性决定了它所传递的商品信息、商业活动的信息必须准确。由于大众化的实用性特征，现代插画常常需要忠实地表现客观事物。因此，写实性的艺术表现是插画设计中应用十分广泛的一种表现手法，特别是在关于产品形象的宣传中，写实手法被大量采用。它让人们在插画上看到产品具体的直观形象，确认它的真实性以达到切实可信的效果。

写实手法主要有两种表现形式：绘画与摄影。在摄影技术没有被发明以前，插画的表现

形式主要以绘画形式出现。由于写实性画法是以真实生活中的对象为范本，因而显得真实可信，容易被人接受。但写实不是仅局限于外表的相似，还要通过外在形象把内在的真实描述出来，这样才能增强写实的可信度。因此，写实性插图不但要求作者具有较强的写实技巧，还要求作者在现实生活中认真观察，体会人与人、人与环境、人与社会的关系及自然界丰富多彩的变化，不断积累、丰富创作素材。

摄影运用科学技术，使插画有了更加丰富的表现力和更加新颖独特的艺术性，具有强烈的视觉冲击力，在写实风格中有着无法替代的优越性。摄影技术的普及，使传统的写实性插画受到了巨大的冲击。在摄影的冲击下，插画设计的表现手法更加丰富，形式更加多样化。插画设计借用摄影的技术与手段，根据不同的主题需要，自由地组织画面，逐渐形成了一种全新的艺术表现形式。

案例分析：

如图4-1～图4-5所示，写实风格插画的绘制应有扎实的造型功底作基础。插图设计的写实性艺术表现已不仅是简单的自然主义、表面机械地再现对象，而是对表现对象进行精心地选择概括、升华，使之成为比真实生活更高的艺术典型。设计师力图展现产品与众不同的优点，反复推敲、精心设计，会选择最佳角度、最佳部位、最佳组合来表现产品的特质，在背景的衬托下，画面色调的处理、采光的配置都十分讲究，以追求完美、达到上乘的画面品质为目的。

图4-1　写实插画(1)(乔凯东 2020年 马克笔纸质)　　图4-2　写实插画(2)(任志凯 2020年 马克笔纸质)

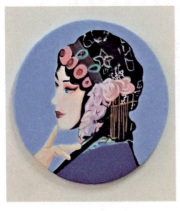 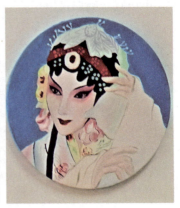

图4-3　写实插画（1）（孙雅婕 2019年 丙烯画布）　　图4-4　写实插画（2）（孙雅婕 2019年 丙烯画布）　　图4-5　写实插画（3）（孙雅婕 2019年 丙烯画布）

点评：图4.1～图4.5分别采用马克笔和丙稀画布材料，运用写实技巧表现插画的效果。

（二）抽象手法

抽象手法是与写实手法相对的概念。抽象手法不是对自然的模拟，是插画设计师在比较分析的基础上，从事物的众多属性中撇开非本质的属性，抽出本质的属性。它一般采用点、线、面、色彩等元素进行排列组合，根据形式美的法则来表达特定意念的插画。抽象手法能让我们的想象力得到最大程度地发挥，是一种纯形式的艺术表现手法。抽象手法风格的插画可以分为以下三种形式。

（1）简洁式图形：是指用理性的归纳方法，对自然形象进行提炼概括，舍弃一切具象的形态，构成抽象的形态。

（2）几何式图形：是从纯粹的点、线、面中抽取几何图形，或以严格的数理逻辑构成抽象图形。

（3）偶然式图形：是指偶然产生的图形，或利用颜色混合变化而产生的图形。运用时注意图形与内容的结合、图形与构图、图形与色彩搭配的关系。偶然式图形虽然没有实形，但在插画表达生理及心理感受、抽象概念等方面具有独到的优势，并能给人更大的想象空间。

案例分析：

如图4-6～图4-10所示，采用简洁概括的抽象图形配以鲜明的色彩，具有强烈的视觉效果。抽象风格插画专注于点、线、面、形的奇妙转换，从日常生活中抽离最纯粹的场景，用简单的色彩和几何图形创造颇具深意的、可以激起广泛共鸣的视觉图像，展现了人们的理性与智慧。

第四章　插画设计的创意手法及设计流程

 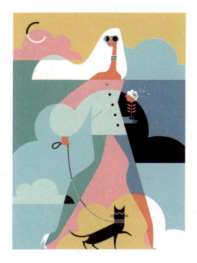

图4-6　抽象风格的插画（1）　　图4-7　抽象风格的插画（2）　　图4-8　抽象风格的插画（3）

点评：图4-6～图4-8中，是利用单纯的点、线、面所创造出的几何形插画，在简单元素中创造出了丰富的细节，画面呈现出丰富的视觉效果。

图4-9　抽象风格插画（4）　　　　　图4-10　抽象风格插画（5）

点评：图4-9和图4-10中，作品以几何形态为设计元素，抽象的画面、奇异的形状、丰富的颜色构成了异常迷人的艺术效果。

注　意：

在抽象风格插画的创作过程中，视觉语言的转换是非常重要的部分。我们要通过联想、分解来概括内容的本质，这是抽象风格插画的创作重点。在插画设计中，点、线、面及色彩等视觉元素的稳定感与运动感常常与某些符号相联系。不同的点、线、面及色彩等基本要素具有不同的特征，它们通过不同的组合变化，能显示不同的形式特征和表现特点，如对比与协调、接触与分离、叠加与覆盖、聚敛与放射、透显与渐变等，都会引起人们不同的感觉立场，从而表达不同的设计意念和形式趣味。

二、插画设计的夸张与对比

（一）夸张手法

夸张是强调突出自然物象中能够引起美感的主要部分，使原有的形象特征显得更加鲜明生动、更加典型突出。采用夸张手法进行的插画设计，能增强画面的幽默感和趣味性，从而加强表现效果。夸张变形应根据设计要求，抓住物象特征，对形象进行扩大与缩小、伸长与缩短、加粗与减细等多样的艺术处理，进而取得理想的画面效果。

案例分析：

如图4-11～图4-15所示，插画人物角色进行了夸张幽默的设计处理，采用夸张形象的手法，使插画画面富有情趣，增加亲切感，给观者留下深刻印象。

图4-11　夸张式插画（1）（张镭馨 2019年 水彩纸质）　　图4-12　夸张式插画（2）（吴苑婷 2019年 彩铅纸质）

图4-13　夸张式插画（3）（张婷 2019年 水彩纸质）　　图4-14　夸张式插画（4）（张婷 2019年 水彩纸质）　　图4-15　夸张式插画（5）（学生作品）

点评： 图4-13、图4-14中，插画作品通过夸张的人物形象，将个性与特点夸大，创造出丰富的艺术形象，加强了艺术表现的力度。图4-15线条简洁真实，色彩明快丰富，画面饱满有张力，缩小了人物比例，使画面形成反常态的梦幻效果。

（二）对比手法

对比是通过将强和弱、大和小等相反的形象事物放置在一起产生的区别和差异，使相反事物的个性比它们单独存在时更明显、更突出的一种表现手法。有意识地应用这些具有相反性质的要素，可以使插画产生强烈的视觉效果。形的大小、方圆、虚实，线的直曲、长短，形态的多少，空间位置的高低、疏密，色彩的明暗、轻重，材质肌理的粗糙、平滑等，都是对比的应用表现。在插画设计构图中，对比手法可以丰富画面中各种因素的编排，使形态产生差异变化，单调变丰富，形象特征突出，在视觉上给人留下深刻印象。

案例分析：

如图4-16～图4-21所示，在插画设计中，采用对比手法突出重点，一直都是插画设计师极力追求的目标，即把描绘的事物放在鲜明的对照和直接对比中来表现，通过这种手法更鲜明地强调或提示作品的性能和特点，给受众留下深刻印象。

图4-16 《重塑》对比风格的插画（1）
（巴西 Ana Strumpf）

图4-17 《重塑》对比风格的插画（2）
（巴西 Ana Strumpf）

点评：巴西设计师 Ana Strumpf 在摄影图片的基础上，别出心裁地运用 Sharpies 和 DecoColor 画笔在上面绘画出色彩斑斓的几何图案，使平面装饰花纹与摄影人像形成鲜明对比，令人耳目一新。

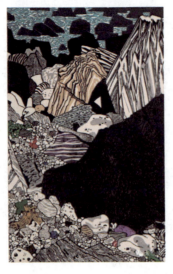

图4-18 浮世绘（1）（日本 北冈文雄）

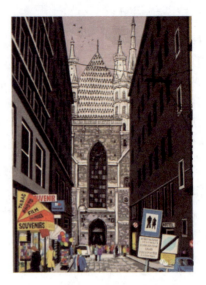

图4-19 浮世绘（2）（日本 北冈文雄）

点评：日本艺术家北冈文雄，通过强烈的明暗对比和色块对比，使画面富有节奏感，丰富了插画的画面构图，在视觉上给人留下深刻印象。

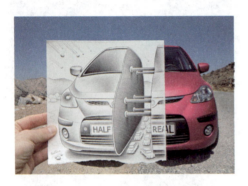

图4-20 摄影与手绘对比手法插画（1）
（意大利 Ben Heine）

图4-21 摄影与手绘对比手法插画（2）
（意大利 Ben Heine）

点评：意大利插画师Ben Heine的作品完美地融合了摄影与手绘两种元素，用充满趣味却又不失相关性的插画内容将实景的局部巧妙地遮挡，重新整合成一幅幅虚实结合、妙趣横生的作品。

三、插画设计的拟人与联想

（一）拟人手法

拟人是以人的表情、动态、习性来刻画动物、植物，把动物、植物的形象与人的性格特征联系起来，表现出人的表情、动态或情感。拟人表现手法在神话、寓言、童话及动画中经常被使用，并且在插画中运用得也十分广泛。拟人手法能表现出插画独特的趣味性，使主题表达得有趣、生动，具有很强的亲和力。

第四章　插画设计的创意手法及设计流程

在商业插画中，经过拟人化的商品给人以亲切感，个性化的造型使人有耳目一新的感觉，从而加深人们对商品的直接印象。以商品拟人化的构思来说，大致分为两类：第一类为完全拟人化，即夸张商品，运用商品本身的特征和造型结构做拟人化的表现；第二类为半拟人化，如在商品上另加上与商品无关的手、足、头等作为拟人化的特征元素。以上两类拟人化塑造手法，使商品富有人情味和个性化，通过插画的形式，强调商品特征，其动作、言语与商品直接联系起来，宣传效果较为明显。

案例分析：

如图4-22～图4-29所示，插画通过拟人手法赋予生肖动物具有如人类一样的容貌，使动物形象具有人情味。另外，运用人们生活中所熟知的、喜爱的动物，比较容易被人们接受。

图4-22　拟人手法的插画（1）
（王月蕾 2019 年 数码插画）

图4-23　拟人手法的插画（2）
（王月蕾 2019 年 数码插画）

图4-24　拟人手法的插画（3）
（王月蕾 2019 年 数码插画）

图4-25　拟人手法的插画（4）（2021 牛年）

图4-26　拟人手法的插画（5）（2019 猪年）

图 4-27　拟人手法的插画（6）　　图 4-28　拟人手法的插画（7）　　图 4-29　拟人手法的插画（8）

点评：插画设计对生肖动物的头部进行了拟人化的夸张处理，增强了人们对生肖动物的亲近感，如图 4-22、图 4-23、图 4-24 所示。再如图 4-25 与图 4-26 的这两幅春节年画所示，均采用生肖动物头部与人物动态相结合，并穿插吉祥文字的画面处理，增强了插画喜庆的节日气氛。图 4-27～图 4-29 赋予了瓜果拟人的视觉效果，让人类的世界更加明朗和充满人性。

（二）联想手法

联想是根据一定的相关性从一个事物推想到另一个事物的思维过程。人类通过联想不断地认识新的事物，是思维的翅膀和事物之间联系的桥梁。联想普遍存在于传播过程中，设计师通过"意—形"的联想找到描述思想的符号，观者通过对所视符号"形—意"的联想体会其中的含义。联想的认知方式，可以深刻地揭示事物内在的本质。

一个人的联想能力是建立在知觉和记忆的基础之上的，不仅需要对事物具有深入理解和分析的能力，更需要有敏锐的观察能力，对事物形态、内涵的记忆能力及发散思维的能力。插画艺术的联想，需要丰富的生活积累和广博的知识作为基础。同时联想需要有一定的诱导方向和范围，不能漫无边际。联想的规律可以分为以下四类。

（1）相似性联想：一些表面不相干的事物之间因外在或内在的某种相似之处而形成了一种内在联系，由此产生的联想称为相似性联想。

（2）因果联想：是指事物由于前因后果的关系而被联系在一起，可以由一个原因推想到可能产生的多种结果，也可以由一个结果联想到多种原因。

（3）对比联想：这是一种反向的思维方式，即与起点想法相对、相反的方向去联想，寻找相关的事物。

（4）接近联想：也叫相关联想，是指由一个事物与另一个事物有密切的邻近关系和必然的组合关系而引发的想象和连接。例如，由学生联想到不离其身边的文具；由闪电联想到紧随其后的雷雨；秤不离砣、船不离桨都是典型的接近联想。

插画设计师运用联想去创造不同于现实的具有夸张意味的视觉形象来传播信息，观者则用联想了解形象、接受信息。通过丰富的联想，突破了时空的界限，扩大了艺术形象的容量，从而加深画面的意境，让观者在无限遐想的同时又能深刻思考。

案例分析：

如图 4-30～图 4-32 所示，运用接近联想和相似性联想手法，将日常生活中司空见惯的东西通过自己的艺术想象和处理使之变为深刻的、不同凡响的、让人们过目难忘的艺术形象。

图 4-30　联想式插画（1）
（李艳慧 2018 年 数码插画）

图 4-31　联想式插画（2）
（赵莹莹 2019 年 马克笔 纸质）

图 4-32　联想式插画（3）
（李艳慧 2018 年 数码插画）

四、插画设计的比喻与象征

（一）比喻手法

比喻作为一种常用的修辞手法，可以达到"此处无声胜有声"的妙用，即用与甲事物有相似之处的乙事物来描写或说明甲事物，以此物喻彼物。在表现过程中可以借题发挥，进行延伸转化，获得婉转动人的艺术效果，相比其他的艺术表现手法，能给人以"余音绕梁、三日而不绝"的绝美感受。艺术之所以具备感染力，就是因为它可以物言志，调动人们的感情因素，或以美好的、或以强烈的感情寄托于画面中，或在内容上、或在技法形式上充分地将内心的真实感情表达出来，发挥艺术的真正魅力，如图 4-33～图 4-35 所示。

图 4-33　数码插画（1）

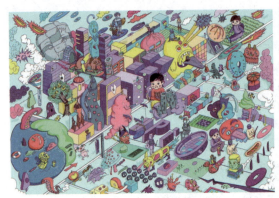

图4-34 数码插画（2）

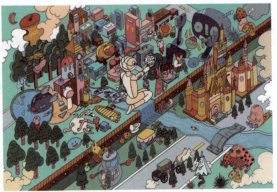

图4-35 数码插画（3）

点评：用独特的眼光看待物体与风景，采用数码设计，在内容上与技法上充分表达内心的真实感情，发挥艺术与科技的真正魅力，必然会形成丰富有趣的作品。

（二）象征手法

象征性的插画一般是根据两种不同事物的性质，找出它们之间的联系或相似之处，以人比物或以物喻人。象征的本体意义和象征意义之间往往存在着约定俗成的关系，会使目标受众产生由此及彼的联想，从而领悟到画面要传达的信息。为了使传达更加快捷，象征物的象征意义必须十分明确，不能含糊其词、令人费解，而且要能形象地表达出设计者的思想寓意，使抽象的信息具体化、形象化，使复杂深刻的事理浅显化、单一化，创造艺术意境，以引起受众的联想，增强插画的表现力和艺术效果，同时使主题的表现巧妙、婉转，从而使画面的表现更加具有趣味性，也更加丰富多彩。人们可以从一个画面展开联想，引发对主题的思考。象征手段的运用，能使插画具有超出语言的功能。

案例分析：

如图4-36、图4-37所示，在运用象征手法的时候，一般会运用提示或比较含蓄的手法将作品的主题思想体现出来，如图中象征物欲的钞票、象征强权的头盔和武器、禁止饮水的标志、政治人物演说的排污管道。象征表现手法的关键是要找到恰到好处的代言形象，并将其进行艺术处理，去表现某种抽象的概念、思想与情感。

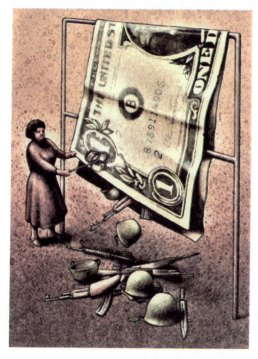
图4-36　金钱后的强权和武装
（波兰　Pawe Kuczy Ski）

图4-37　政治人物的口水有毒
（波兰　Pawe Kuczy Ski）

点评：波兰插画师Pawe Kuczy Ski的作品运用比喻、象征的手法，作品充满讽刺性想象力。他以超现实的手法表达他所见到的社会现象，有的诙谐、有的严肃、有的荒谬、有的寓意深远。

五、插画设计的幽默与讽刺

（一）幽默手法

幽默是以轻松戏谑但又含有深意的笑为主要审美特征的艺术表现手法，对审美对象采取内庄外谐态度的同时，揭示事物表面所掩藏的深刻本质。它往往运用饶有风趣的情节、滑稽可笑的形象，把某种事物的矛盾冲突戏剧化，造成一种充满情趣、引人发笑而又耐人寻味的幽默意境。幽默性插画使画面富有情趣，使人在轻松的情境中接受信息，在愉悦的环境中感受新概念，并且令人难以忘却。

案例分析：

如图4-38～图4-40所示，运用幽默手法创作的插画，通过人物造型、色彩等手段的运用，营造诙谐、幽默的画面气氛，表达幽默、睿智的主题风格，使受众在欣赏的时候，能够打破或严肃或沉闷或呆板的画面气氛，这样常常能引起人们的极大兴趣，从而产生轻松、愉悦的心情。

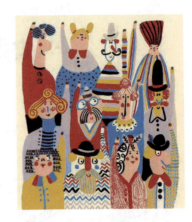

图 4-38 幽默插画（1）　　　　图 4-39 幽默插画（2）　　　　图 4-40 幽默插画（3）

点评：强调变形夸张，幽默诙谐，趣味十足，有自己的特点。

（二）讽刺手法

讽刺性的插画大多针砭时弊，或者针对人性的弱点和不足进行尖锐地暴露和批判，在表现上往往比较夸张，耐人寻味。它是以含蓄的语气通过影射、讽刺、双关等修辞手法，对敌对方或落后的事物的一种贬斥，起到讽刺与警示的作用。

嘲讽性的插画，可以提升广告宣传的夸张尺度，让平庸之物膨胀，使它们获得一种荒谬的纪念牌效果。

> **案例分析：**
>
> 　　如图4-41～图4-46所示，通过讽刺的手法对一些社会现象或社会弊端进行强烈地讽刺，从而达到否定的宣传效果。

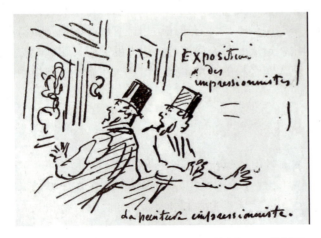
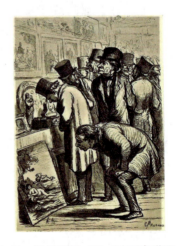

图 4-41 讽刺漫画（1）法国（1875 年讽刺印象派画的插画，表现第一次印象派画展上的观众）　　图 4-42 讽刺漫画（2）（法国奥诺雷·杜米埃的漫画，表现印象派画展上的观众）

第四章　插画设计的创意手法及设计流程

点评：19 世纪欧洲的新闻出版业开始繁荣，漫画得以流行，出现了一批以奥诺雷·杜米埃为代表的杰出漫画家。奥诺雷·杜米埃的漫画作品，内容深刻、技艺精湛，堪称漫画史上的高峰。

1875 年，在保罗·杜朗-卢埃尔主持的莫奈、雷诺阿、莫里索和西斯利的画作拍卖会上，拍卖会大厅里响起了人们的尖叫声，评论家路易斯·勒罗伊嘲讽他们的画是"印象"，现场的运画工人也被推倒，甚至惊动了警察出来干预，拍卖会无法进行。之后，人们称这类绘画为"印象派"，有人甚至描绘第一次印象派画展上的观众讽刺漫画。此时的"印象派"绘画被认为是不入流的作品，完全得不到人们的认可。

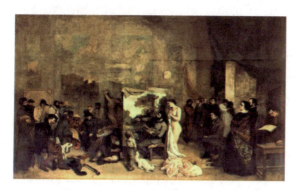

图 4-43　油画　《画家工作室》（法国 库尔贝）

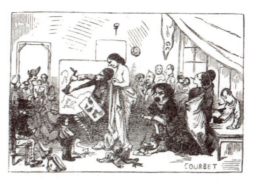

图 4-44　讽刺漫画　根据《画家工作室》画的讽刺插画（法国 库尔贝）

点评：法国保守派反对浪漫主义虚构性的库尔贝（Gustave Courbet），他的画《画家工作室》被世界博览会拒之门外，这是当时的人根据库尔贝的油画《画家工作室》画的讽刺插画，如图 4-44 所示。

图 4-45　现代讽刺插画（1）

图 4-46　现代讽刺插画（2）

点评：图 4-45、图 4-46 是以现代人的幽默思维为主题，用幽默讽刺的笔触画出的耐人寻味的插画。

第二节　插画设计的形式要素

一、插画设计的多样化与个性化

美国插画市场非常发达，欣赏插画在社会上已经成为一种习惯。一方面，有大量独立的插画产品在终端市场上出售，如插画图书、插画杂志、插画贺卡等；另一方面，插画作为视觉传达体系（平面设计、插画、商业摄影）的一部分，广泛地运用于平面插画、海报、封面等设计内容中。美国的插画市场非常专业化，分成儿童类、体育类、科幻类、食品类、数码类、纯绘画风格类、幽默类等多种类型，每种类型都有专门的插画艺术家。整个插画市场非常活跃、非常规范，竞争也十分激烈。

日本的商业影视动漫有着庞大的市场和运作队伍，动漫是插画产业的一个重要分支。在 CG 技术（Computer Graphics，利用计算机技术进行视觉设计和生产）进入插画领域之前，靠手工绘制的动画就已经成为日本的重要产业。随着计算机软件的开发和普及，年轻人越来越倾向于使用电脑数码技术进行插画设计了。

韩国游戏产业已经攀升为国民经济第二大支柱产业，插画尤其是数码插画异军突起，韩国用数码插画设计的游戏人物，在中国得到了推广并赢得了更大的市场空间。

与此同时，中国香港和中国台湾地区的插画设计师也寻找出属于自己的产业之路，他们的作品都有着明显的学习日本的痕迹。

现在通行于国内外市场的商业插画包括出版物插画、卡通吉祥物、影视与游戏美术设计四种形式。中国的插画已经遍布于平面媒体和电子媒体、商业场馆、公众机构、影视海报、企业插画、服装服饰、贺岁片等许多领域。插画设计的发展趋势主要体现在以下两个方面。

（一）插画设计的多样化

插画的审美标准具有多样化、多元化的特征，以媒体分类，可分为两部分，即印刷媒体与影视媒体。印刷媒体包括报纸与杂志插画、书籍与招贴插画、包装与广告插画、服装与服饰插画、企业形象宣传插画等。影视媒体包括电影、电视、电脑等。

招贴插画：招贴也称为宣传画、海报。在插画还依赖于印刷媒体传递信息的时代，招贴插画处于主宰插画的地位，随着影视媒体的出现，其应用范围有所缩小。海报插画如图 4-47 所示。

报纸插画：报纸曾经是人们获取信息、了解社会的主要传媒工具。随着电影、电视、电子计算机等的出现，报纸日渐萎缩。报纸插画如图 4-48 所示。

杂志书籍插画：包括封面、封底的设计和正文的插画，广泛应用于各类书籍，如文学书籍、少儿书籍、科技书籍等。这种插画正在逐渐消退，但今后在电子书籍、电子报刊中仍将大量存在。杂志书籍插画如图 4-49 所示。

产品包装插画：产品包装使插画的应用更广泛，突出品牌形象。产品包装插画如图 4-50 所示。

影视媒体中的影视插画：是指在电影、电视中出现的插画，一般在动画片中出现得比较多。影视插画、电脑插画成了商业插画的表现空间，众多的图形库动画、游戏节目、图形表格都成了商业插画的一员。

第四章　插画设计的创意手法及设计流程

插画的表现形式多样，如自由式的、写实的、黑白的、彩色的、运用材料的、照片的、电脑制作等等，只要能形成图形，都可以用到插画的制作中去。

图 4-47　海报插画　　　图 4-48　报纸插画　　　图 4-49　杂志书籍插画　　　图 4-50　产品包装插画

（二）　插画设计的个性化

快节奏的社会生活和高强度的生存压力，使人们回归自我的心灵诉求日渐强烈。手绘插画作为最原始也是感染力最强的插画设计手段，有着极强的亲和力。它不仅给人以视觉上的美感，更能让人在质感可触的绘画媒介上重拾单纯和美好，找到平衡与寄托，缓解失落与冷漠。

从商业角度看，个性化的插画是与消费者沟通的桥梁。运用个性化的插画在视觉设计中比较常见，如插画师几米，他的系列插画受到各个阶层读者的喜爱。插画在满足消费者追求个性的同时，对审美的需要、情趣的需要，以系列形式出现，突出了插画的整体效果，激发了消费者的购买和收藏欲望，体现了包装插画更深的魅力与审美价值。

好的插画作品都有自己的个性品质，我国许多绘本类插画采用鲜艳明朗的个性化色系，这种个性插画更多地运用在服装饰品、美容化妆等商业插画中，描绘的是现代都市生活的方方面面。画面夸张的比例与鲜艳的色彩，极具挑逗的动态与新颖的饰物，组成了视觉冲击力极强的个性化风格作品，如图 4-51 和图 4-52 所示。

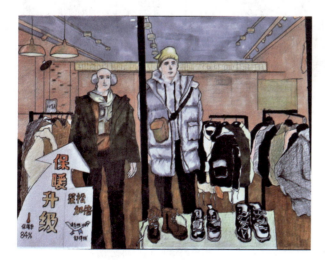 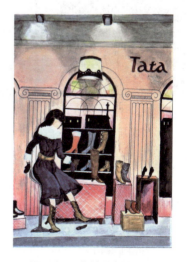

图 4-51　个性化插画（1）　　　　　　　　图 4-52　个性化插画（2）
（代俊 2020 年 马克笔纸质）　　　　　　（马珍珠 2020 年 马克笔纸质）

113

插画个性化主要表现在以下几个方面。

(1) 荒诞风格：这种手法的表现使插画带有强烈的街头风格，反映了部分年轻人不愿循规蹈矩、墨守成规，体现自己独有的审美倾向。这类风格一般体现在摇滚乐、奇异的服饰、头发的造型、文身、耳坠、摩托车等事物上。插画的线条简洁，人物多为街头青年的典型形象；色彩低沉灰暗，多为淡彩色，并辅以硬朗的城市背景与涂鸦字体（见图4-53、图4-54）。

图4-53　荒诞风格插画（1）　　　　图4-54　荒诞风格插画（2）（英国 Andy Council）

点评：图4-53与图4-54是表现荒诞的梦境场景，其插画展现出意想不到的效果。

(2) 科幻风格：信息社会有关科技的题材总会受到人们的关注和喜爱，在大量科幻影视、游戏、小说等的影响下，科幻风格的作品更是大行其道。而对未来的憧憬和想象，也是人类社会不断向前发展的动力。科幻风格的插画作品更多地带有机械设定的成分，如图4-55～图4-57所示。

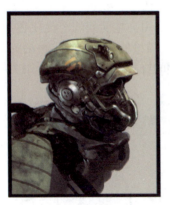

图4-55　科幻风格插画（1）　　　图4-56　科幻风格插画（2）　　　图4-57　科幻风格插画（3）
　　（美国 Sparth）　　　　　　　　（美国 Sparth）　　　　　　　　（美国 Sparth）

点评：图4-55～图4-57是美国科幻插画大师斯帕斯（Sparth）的作品，代表着人类对未来的憧憬和想象，这也是人类社会不断向前发展的动力。

(3) 卡通风格：这是大家最熟悉的一种插画风格。不论是欧美风格的卡通，还是日韩风格的卡通，在各种媒介上都被广泛运用。美国的迪士尼，日本的手冢治虫、宫崎骏、吉卜力的卡通片深刻地影响着我们的生活。卡通风格拥有它特有的亲和力和创造力，体现了一种角色的互换，人们能够在卡通世界实现自己孩童时代的梦想，因此不仅孩子们喜欢卡通，大人也加入其中。图4-58～图4-60所示为卡通风格的插画。

第四章　插画设计的创意手法及设计流程

图 4-58　卡通风格插画(1)　　　图 4-59　卡通风格插画（2）　　　图 4-60　卡通风格插画（3）
（日本 纯圭一）　　　　　　　（日本 纯圭一）　　　　　　　（日本 纯圭一）

点评：图 4-58～图 4-60 是日本插画师纯圭一的作品。卡通作为产业，有着广阔的前景。在日本，卡通动画作为一种朝阳产业，已经是日本的第二大产业。

（4）涂鸦风格：涂鸦是一种涂写艺术，形成于 20 世纪 70 年代初的美国纽约。美国学者爱德华在《世界百科全书》中写道，"涂鸦"在商业运作中，可以很轻松地打开一片不小的市场。图 4-61、图 4-62 所示为涂鸦风格插画。

图 4-61　涂鸦风格插画（1）（美国 Ewok One）　　　图 4-62　涂鸦风格插画（2）（美国 Ewok One）

点评：图 4-61、图 4-62 是来自纽约布鲁克林的艺术家 Ewok One 的作品，他生于 1976 年。其作品最引人注目的就是夸张扭曲的人物造型及现代艺术的丰富色彩的运用。

（5）唯美风格：这是人们对理想事物的一种追求，人们对未来生活的美好愿望及对自身不足的遗憾，寄托在这种风格之上，希望通过这种风格来完成自己的心愿。因此，唯美风格的商业插画作品几乎受到所有人的关心和喜爱，应用这种风格的商业插画以化妆品插画居多。爱美是人的天性，大多数女性都希望自己的肌肤能像刚剥掉壳的鸡蛋一样，设计师掌握了女性的这种唯美心理，所以在商业插画的设计中大多是以皮肤光滑细腻的女性面部为主体。

图 4-63～图 4-65 所示为唯美风格插画。

115

图 4-63　唯美风格插画（1）　　　　图 4-64　唯美风格插画（2）　　　　图 4-65　唯美风格插画（3）
（易宇丹 1992 年 水彩纸质）　　（赵明甲 水彩手绘与数码相结合的插画）　　（数码插画）

点评：图 4-63 采用水彩工具，用色温润，笔触细腻；图 4-64 是水彩手绘与数码相结合的插画；图 4-65 是采用电脑数码的插画设计。

（6）超写实风格：这是对事物的一种真实的表现，图形仿佛是真实世界的再现，具有可视性，是人们对其传达信息的信任度，使人们对图形所载的信息一目了然。例如，商品外包装中常用到一些摄影照片，这些照片生动地展现了商品的优秀品质，其说服力远远超过了语言。这种风格是目前在广告包装、书籍报刊中运用最广、影响最大的一种插画风格。

图 4-66～图 4-68 所示为超写实风格插画。

图 4-66　超写实风格插画（1）　　图 4-67　超写实风格插画（2）　　图 4-68　超写实风格插画（3）
《Being 与存在》（张文瀚 2012　《Being 与存在》（张文瀚 2012　《Being 与存在》（张文瀚 2012
年画于中央美术学院 铅笔纸质）　年画于中央美术学院 铅笔纸质）　年画于中央美术学院 铅笔纸质）

点评：图 4-66～图 4-68 是张文瀚 2012 年作品《Being 与存在》，手法写实逼真，从中可以看到宇宙星球的细节，使人对浩瀚的太空充满了无限的遐想。

（7）搞笑风格：其形象符合现在部分都市人的审美趣味，能够产生一种心灵上的共鸣，在喧嚣和快节奏的都市生活中找到片刻欢愉。商业插画形象能够深入人心的原因，是采用了图文结合的方式，使作品本身就带有故事情节。例如：日本的蜡笔小新、韩国的流氓兔、美国的加菲猫，都塑造了平时自私自利、玩世不恭，但关键时刻却挺身而出、有正义感、希望去帮助别人的形象，如图 4-69、图 4-70 所示。

第四章　插画设计的创意手法及设计流程

图 4-69　搞笑风格插画（1）　　　　　　　图 4-70　搞笑风格插画（2）

点评：鬼魅的笑容，配合卡通人物夸张的姿态，让人感到十分开心！

二、插画设计的人性化与娱乐化

（一）插画设计的人性化

插画多样的绘画表现手段，为商品与消费者架起了沟通交流的桥梁，成为现代商业社会一个重要的组成部分。在当今信息化时代，人们对于插画的理解不断深化，插画的人性化语言更加广泛。插画艺术是什么？插画艺术是感动大众、是传递人性、是自由的象征，插画艺术的本质是丰厚而有灵性的。

生活中不论是制作者还是消费者，都有着独立的思维和行为，都有着不同的民族与文化、性别与年龄等社会背景。因此，关注受众的内心需求，才能真正发挥插画设计中的"人性化"作用，用"人性化的语言"让消费者在理解了商业信息和创作内涵后，产生自觉的消费行为，让买方动心，从而达到诱导消费行为的目的。图 4-71 ～图 4-73 所示为人性化插画。

图 4-71　人性化插画（1）　　图 4-72　人性化插画（2）《一心移疫》　　图 4-73　人性化插画（3）
　　　　　（日本）　　　　　　　　　　　　　　　　　　　　　　　　　　　　《此曲只应天上有》

点评：图 4-71、图 4-72 是充满温馨的作品，描绘了生活中我们没有留意到的很多瞬间，表现了人性化的关怀和温暖。图 4-73 是刘金贵教授（中央美术学院）的作品，他是一位卓越

的艺术家,擅长撷取生活场景,描写生活细节,将凝聚于美的激昂与热烈、雍容与华贵、丰富与多姿,自由地融汇于笔墨的细腻与淡雅之中。《此曲只应天上有》中,艺术家刻意避开了"三月三"苗寨繁闹恢宏的对歌场景,截取了五个风姿绰约的女子,衣着苗家盛装、侧着身体、头饰鲜花,画面中的发结、流苏、耳环、项圈、手镯等刻画细微,透露出画家的独特匠心,左侧女子的肩头飞落的翠鸟,成为画面精彩的神来之笔。

(二)插画设计的娱乐化

人类的娱乐天性是插画娱乐化的根源所在。插画的娱乐化使插画脱离了平庸和乏味,为插画信息的传递创造了一个良好条件。同时,通过满足消费者娱乐的需求,插画的娱乐化有效地消除了消费者的紧张情绪,淡化了他们在接触插画信息时的焦虑,降低了他们对插画的反感,对插画信息的抵制情绪也就冰雪消融了。

插画设计的娱乐化是插画设计的一大特色。一般情况下,在当今大众文化背景中,人们肯定自己、使自己获得满足感的重要方式之一就是通过交流实现的,这是由人的社会属性决定的,更是这个时代重要的娱乐方式之一。人们乐于投身到各种各样能给他们带来归属感和心灵慰藉的娱乐活动中,并借此摆脱个别化的空虚状态。娱乐能与人类的天性产生共鸣,娱乐具有很强的感染力和影响力,时尚风潮的产生必然为娱乐经济带来更大的发展空间,娱乐通过时尚延续了大众对某种具体物质形式的追捧。

通过对插画娱乐化的现状和特点进行分析,可以看出插画娱乐化也是娱乐经济的组成部分,随着它不断地发展、成熟,对娱乐精神贯彻的不断深入,必然会对插画的发展起到很大的推动作用。图4-74~图4-76所示为娱乐化插画。

图4-74 娱乐化插画(张盼盼 2019年 水彩纸质)

图4-75 娱乐化插画《七龙珠》

图4-76 娱乐化插画

点评:图4-74~图4-76为娱乐化插画。娱乐化的插画不仅要引导受众主动参与,还要使受众愿意将插画作为一种娱乐商品进行消费,当然实现这个目标有很大难度。国外的插画经济模式较为成熟,诞生了很多国际顶尖的插画经纪公司,如美国的Illo Zoo公司、英国的Folio公司和法国的Agent002公司等。

三、插画设计的网络化及特点

（一）插画设计的网络化

随着数字化媒体技术的发展，科学技术已经全面改变了我们的生活方式，不断发展变化的数字媒体技术带给人们前所未有的信息便利。数字科技主宰的媒体时代给我们带来了全方位的影响，影响着我们的衣食住行和生活方式，影响着我们对图像艺术的审美潮流。在当今飞速发展的信息时代，新的艺术创作与表现形式已经进入日益发展的现代社会生活，人们开始追求更高层次的文化传播方式，来满足自身的文化需求。此时，创新思维的提倡为我们指引了一条艺术发展的道路。

欧美国家有设计好的插画插件，能提供许多优秀艺术家的作品，可以自定义修改插画配色和部件，也可以对里面不同的人物进行自由组合，创造出更新奇的画面，Sketch 和 Figma 的插件都有一部分可以免费用于商业的插画资料，如图 4-77～图 4-78 所示。

图 4-77　插画插件（1）

图 4-78　插画插件（2）

插画插件也可以有流畅的动画，每个动画都包括一个可用于 Lottie 的 JSON 格式的循环版本和非循环版本，并按照需要的格式和大小进行编辑或导出 After Effects 源文件。同时，DrawKit 的免费矢量插画网站，还会不定时地进行更新，Google 与 Amazon 这两个公司也会通过它们的插画库提供许多插画资料，如图 4-79、图 4-80 所示。

图 4-79　插画插件可按需要格式和
大小进行编辑（1）

图 4-80　插画插件可按需要格式和
大小进行编辑（2）

1. 便捷的制作及高效的操作

数字插画在制作流程上易于修改、更加快捷，工作方式的改变提高了插画师的工作效率，软硬件设备的更新取代了插画师的图板、绘图仪器及纸笔，为插画师提供了改变影响插画的各种环境。在超现实插画中，很多作品是采用数字化技术完成的。图像信息可以无限复制，不会因拷贝或传播次数的增加而损失其质量，避免了扫描和调色等步骤造成的图像损失，能够达到对原稿的保真效果。

2. 新的思维方式与表现形式

新工具、新材料、新传播手段的出现，影响了人们的行为与思维方式，催生了新的表现手段。因移动图像、印刷媒体及数字革命的出现，创作方式和插画题材的转变，使得插画真正融入了我们的生活，改变了昔日以"委任绘画"为主要艺术形式和插画内容方式。数字化插画的技术与艺术表现形式，奠定了它的独特地位，是对传统绘画进行了补充和修正，是在对传统绘画（包括国画、油画、漆画、水彩画、版画等）进行自然模拟的基础上，融汇并超越更多的绘画技能，以及对画面的设计、元素的组合及信息的提取等更加灵活多变的处理技巧，使画面信息异常丰富和出彩，如图4-81～图4-84所示。

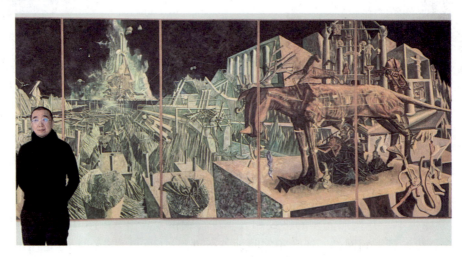

图 4-81 《时空一击·续》（唐晖 中央美术学院 丙烯亚麻）

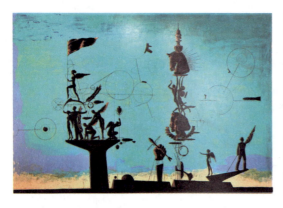

图 4-82 《纪念碑系列》(1)（唐晖 中央美术学院）

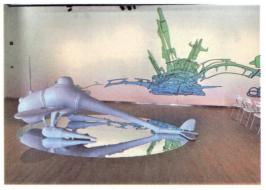

图 4-83 《太空船系列》(2)（唐晖 中央美术学院）

第四章　插画设计的创意手法及设计流程

图 4-84　《竹节系列》（唐晖 中央美术学院教授）

点评：艺术家通过多种图形的变化、颜色的搭配来组成绘画的形象，虽然题材比较大众化，但特殊的画法却使其作品特立独行。

唐晖教授于 2020 年 12 月在北京壹美美术馆举办"共同体——唐晖个人作品展"，展览由"时空·初始设定""意境·集体主义""机械·自我迷城""竹节·生命脉动"四个篇章组成。唐晖教授借助数字绘画及 3D 打印技术，创作了矢量绘画、雕塑及综合装置，通过卡通与竹节、人物与纪念碑、机械与太空等诸多视觉元素，为观众带来了一个丰富的、多层次的原创艺术"共同体"王国，创造了现实与想象、虚拟与重构、科技与艺术、历史与未来的视觉连接，形成了人文形象和科幻场景的完美并置。

（二）数字化时代插画设计的特点

数字化时代的到来预示着商业插画设计已经不同于传统的插画设计，当代插画多领域地涉入，使其表现手法繁多，从平面绘画到半立体或立体等，几乎一切美术手段都可以为插画形式所利用。许多新的工具手段、新的艺术思潮，都可以在这个领域得到实现，创造更多新颖而富有感染力的表现形式。

1. 插画设计的时代性和技术性

传统的艺术设计形式往往是通过有形的物质媒体手段，来反映现实社会生活或满足一定的社会需要，表达创作者的主观感情和愿望。数字化艺术设计的创作工具、传播载体等都是数字化设备，其形态是数字化的信息流，而本身是没有实体的意识形态的，如图 4-85、图 4-86 所示。

图4-85 数字插画（1）

图4-86 数字插画（2）

2. 网络化的多媒体传播

网络是一个庞大、实用的信息源，现代人都用互联网互通信息、共享资源。可以通过互联网进行交流，在网上发布公告，参加专题讨论。互联网也为插画师提供了更快捷、更广阔的交流平台。无论是硬件的改善、观念的变化、市场的需求，还是传播方式的发展，都为数码插画提供了必要条件。数码插画影响了人们的读图观念，改变了人们过去的审美经验和评判标准。

新媒体的定位是建立在旧媒体之上的。保罗·莱文森（Paul Lenvinson）的《新新媒介》对新媒体的定义是：互联网诞生以前的媒体都是旧媒体，它们在空间和时间上是不变的媒体。这些媒体包括报纸杂志、广播电视等，书刊信息是寄托在纸张这种载体上，通过翻阅而获取信息的。报纸杂志有特定的周期，在出版前就能等待。旧媒体的特征之一就是自上而下的控制权，由专业人士生产、权威机构发行。互联网时代的新媒体也包括影视多媒体行业的影视剧、广告片、网络等方面的角色及环境美术设定等。我们看到的游戏行业里的《DOTA》《英雄联盟》中的人物、道具及场景等都是这些画师们设计出来的。

著名的《魔戒》编剧托尔金更是一个多才多艺的大师，他不仅写出了长篇奇幻小说《魔戒》，还画出了心中的中土世界，用彩色铅笔绘制的罗斯洛立安（Lothlórien：中土世界地名，位于迷雾山脉东面）和巴拉多（Barad-dûr：索隆在魔多的要塞）的精美图像，是他在牛津大学假期，在授课和考试的压力下仅仅为了娱乐而创作的。他的儿童故事《霍比特人》（The Hobbit）1937年出版时，他的艺术才能才首次展现在读者眼前，他的插图如《春天罗斯洛立安的森林》《索隆的要塞巴拉多》等都受到了人们的喜爱，如图4-87～图4-90所示。

第四章　插画设计的创意手法及设计流程

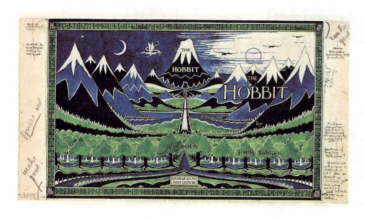

图 4-87　托尔金设计的《霍比特人》封面

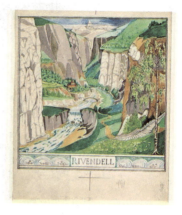

图 4-88　托尔金设计的风景地貌

点评：托尔金创造了幻想中的中土世界（Middle-earth），绘制了自己故事中的地图、风景地貌、手工艺品及纹章的设计图。他建造起了一个丰富的无可比拟的奇幻世界。

图 4-89　电影《指环王：王者归来》封面

图 4-90　《魔戒：王者归来》封面

目前，我国影视原画和游戏原画市场有了长足的发展，插画设计的社会需求量很大。在日本，动画产业把动画电影设计和绘制场景的美术总监，称为"电影建筑师"，

从科幻电影《阿基拉》（见图 4-91）中的城市坑洞到《新世纪福音战士》中随时处于备战状态的战争机器复合体；从光怪陆离的霓虹灯光到暗藏着 16 世纪荷兰画家 Hieronymus Bosch 三联画中模糊的建筑造型，这些场面都对日本的动画起到了超现实的符号作用，构建着科幻电影的虚拟空间，呈现出非现实却充满真实性的视觉效果，开启了探秘科幻与未来的历史画面。

123

图4-91 科幻电影《阿基拉》

3. 多媒体的主动性

新媒体艺术具有"先锋"特质,它牵扯到多个科学技术领域,它的艺术形态和构思构想是全新的。在互联网信息时代,艺术家和设计师有了多重角色和身份,不仅具有艺术家的敏锐眼光和艺术鉴赏能力,还具有互联网时代的"先锋"意识,从而使艺术的媒介表达和语言表述越来越多样化,与科技合作成为一种趋势。另外,艺术创作的分工更加复杂细致,需要各个专业或团队联合工作。

新媒体艺术的基本特质是联结性和娱乐性。新媒体艺术的创作首先是连接,不论这个连接的端口是键盘、鼠标还是感应器,体验者都需要通过互联网与其他人产生联系,使艺术作品与意识相互转化,然后体验者得到全新的思考与体验,艺术作品的影像造型和现实意义才能得到体现。

多媒体艺术已经结合了视频音频、图片文字、影视动画等,通过多种路径的连接,提供给用户丰富的娱乐感受。新媒体艺术影响了人们的生活方式,改变了人们的时间与空间感受,使人与人之间的伦理观念受到了冲击,人与人之间开始用一种虚拟的方式进行交往,人与虚拟的仿人机器交往,这些都在改变着人与人之间的交往结构,如图4-92~图4-95所示。

图4-92 网络化插画(1)　　图4-93 网络化插画(2)　　图4-94 网络化插画(3)　　图4-95 网络化插画(4)

点评:图4-92~图4-95是中国女插画师张小白的网络游戏作品,风格简单、温暖,笔触细腻,画风古典,温柔婉约。她的作品在国内多次获奖。她曾为《佣兵天下》《剑网3》等网络游戏配过插画,并从此与网游结缘。

第三节 插画设计的设计流程

一、主题定位与市场调研

围绕主题进行市场调研可以从下面三个方面进行:速写、拍照、网络收集素材。

(1) 采用速写的方式,围绕主题进行相关素材的收集,如图 4-96 ~图 4-99 所示。

图 4-96　速写收集素材(1)(张艺 2020 年画于巩义民权村 色粉笔纸质)

图 4-97　速写收集素材(2)(张艺 2020 年画于巩义民权村 色粉笔纸质)

图 4-98　速写收集素材(3)(易宇丹 2014 年画于太行山 炭笔纸质)

图 4-99　速写收集素材(4)(易宇丹 2014 年画于太行山 炭笔纸质)

(2) 采用照相机或手机拍照的方式,围绕主题进行相关素材的收集,如图 4-100 ~图 4-102 所示。

图4-100　拍照收集素材（1）
（张跃2018年摄于河南滑县道口社火庙会）

图4-101　拍照收集素材（2）
（易宇丹2018年摄于河南巩义海上桥）

图4-102　拍照收集素材（3）（易宇丹2015年摄于郑州工程技术学院）

（3）采用互联网的方式，围绕主题进行相关素材的收集，查找相关网站进行文字与图片的素材收集。

第四章　插画设计的创意手法及设计流程

二、收集素材绘制插画线稿

（1）进行插画线稿的设计，绘制多套画面构图，选择最佳方案勾画线稿，如图 4-103 ～图 4-106 所示。

图 4-103　线稿（1）（易宇丹 2012 年画于中央美术学院　签字笔、炭笔纸质）

图 4-104　线稿（2）（易宇丹 2012 年画于中央美术学院　签字笔、炭笔纸质）

图 4-105　线稿（3）（易宇丹 2012 年画于中央美术学院　签字笔、炭笔纸质）

图 4-106　线稿（3）（易宇丹 2012 年画于中央美术学院　签字笔、炭笔纸质）

（2）确定插画线稿后，要对画面的黑白灰关系有一个整体布局，可以画个黑白灰关系整体布局图，也可以临摹学习大师们的处理方法，选择美术史中的经典作品，先用线描临摹，然后用黑白灰三色进行画面构成分析，这样做可以更清楚地看到画面图形的结构图形和图形与图形之间互相呼应形成的图形趋势，并且通过整理分析，充分体会大师的创作意图、作品的内在意蕴和画面视觉构成之间的有机联系，如图4-107～图4-109所示。

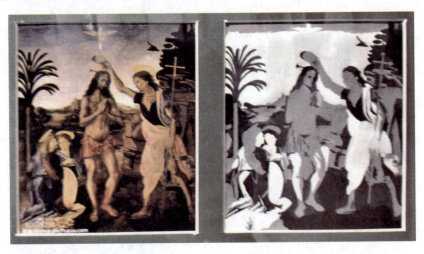

图 4-107　画面黑白灰分析（1）

图 4-108　画面黑白灰分析（2）

图 4-109　画面黑白灰分析（3）

点评：图4-107～图4-109，是让学生通过临摹，学习艺术大师们是如何处理黑白灰、如何布局整体的黑白灰关系，使画面富有节奏感。

三、根据插画线稿,绘制色彩正稿

插画线稿绘制后,可以进行黑白灰布局,然后进行插画色彩正稿的绘制,这时如果色彩搭配不好,不讲究配色技巧,即使画出很好看的线稿,上色后画面也可能导致失败。

上色时需要注意以下三点。

(1) 根据表现内容定色调。色调是画面的总体气氛,不同的色调表达不同的情感。确定色调时要充分理解表现的内容,恰如其分地设计画面的色调,一般可以从色相、明度、纯度等几个方面来设计色调。如是红色调还是蓝色调,是亮色调还是暗色调,是强对比还是弱对比等。要注意画面色调的统一。

(2) 在统一中有变化。色调是画面的总体气氛,但过于统一就会单调,要在统一中有变化,在暖色调中有冷色,在冷色调中有暖色,这样才能使画面既有统一的色调,又不失活泼的对比,如图 4-110 ~ 图 4-113 所示。

(3) 熟悉工具材料,掌握作画程序。不同的工具材料都有自身的特点,有的覆盖性强,易于修改,有的覆盖性较弱,但透明性较强。这就要求在充分了解工具材料的同时,采取相应的上色程序,只有这样才能起到事半功倍的效果,如图 4-114 ~ 图 4-118 所示。

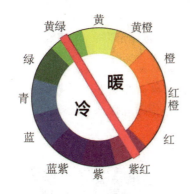

图 4-110 色环与色调

图 4-111 冷色调中有暖色块

图 4-112 偏冷背景的暖色冰棒

图 4-113 冷色调画面的冷暖对比

点评:图 4-110 通过色环的转动,可以了解色彩的基本规律,并根据表现内容,以及色环不同的角度选定画面的色调。色调的总体气氛表达了人们的不同情感。

点评：图 4-111 ~ 图 4-113 中色调的选择可以从色相、明度、纯度等几个方面进行，选择时要注意画面色调的对比与统一关系。色调过于统一会使画面单调，若在暖色调中有冷色块，则能使画面既有统一的色调，又不失活泼的对比。

点评：生活中处处存在着色彩搭配案例，正可谓大自然才是最好的色彩家。这个系列小清新的色调配色组合，会给你带来舒适宜人的视觉享受。

图 4-114　工具材料与技巧（1）　　　　图 4-115　工具材料与技巧（2）
（学生作业 2020 年水粉纸质）　　　　（苏日刚 2020 年马克笔纸质）

点评：如图 4-114、图 4-115 所示，插画既要讲究色彩搭配，又要熟悉工具材料、掌握作画程序、讲究上色技巧。不同工具材料的特点不同，如水粉色覆盖力强，易于修改；马克笔覆盖力弱，透明性较强。这就要求我们在充分了解工具材料的同时，采取相应的上色程序，只有这样才能起到事半功倍的效果。

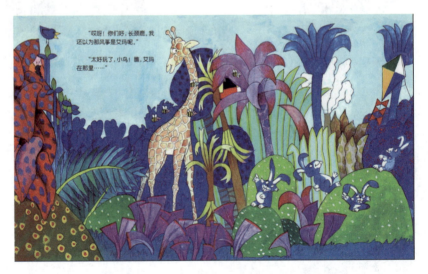

图 4-116　《艾玛捉迷藏》（英国 大卫·霍基）

点评：我们从图 4-116 中可以看出作画的前后顺序，即先勾黑色轮廓线，然后再涂各种冷暖色彩。同时，为了丰富黑色轮廓线，在部分植物的黑线上辅助红色线与黄色线，从而增加画面的层次感与韵律感。

第四章　插画设计的创意手法及设计流程

图4-117　方力钧2018年木刻版画（1）

图4-118　方力钧2017年木刻版画（2）

点评：图4-117与图4-118的工具材料是木刻版画，采用了大块补色的强烈对比及白色刀刻轮廓线的穿插，使画面统一且富有变化，色彩单纯却不单调，突出了画面的整体气氛。

根据插画线稿，绘制色彩正稿，如图4-119～图4-122所示。

图4-119　莱昂哈特·福斯（Leonhart Fuchs）
《植物史评论》线稿艺术家肖像

图4-120　俄克拉荷马大学莱昂哈特·福斯
《植物史评论》色彩稿插画版本

点评：图4-119是线描稿肖像、图4-120是色彩稿插画版本。这是16世纪欧洲画家按照植物的尺寸、色泽、神韵进行编写的书籍插画。同一历史时期，中国明代嘉靖年间，药神李时珍也在编写《本草纲目》。

图4-121 《时空·融合》(1)
(易宇丹 2012年画于中央美术学院 线稿纸质)

图4-122 《时空·融合》(2)
(易宇丹 2012年画于中央美术学院 油彩画布)

根据素材,进行草图设计方案的线稿构图,并进行色稿制作,如图4-123～图4-128所示。

图4-123 收集素材(1)
(琚枞沛 2020年摄)

图4-124 线稿构图(1)
(琚枞沛 2020年 签字笔纸质)

图4-125 制作色稿(1)
(琚枞沛 2020年 签字笔、水彩纸质)

第四章　插画设计的创意手法及设计流程

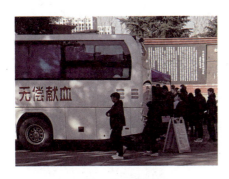

图 4-126　收集素材（2）
（琚枞沛 2020 年摄）

图 4-127　线稿构图（2）
（琚枞沛 2020 年 签字笔纸质）

图 4-128　制作色稿（2）
（琚枞沛 2020 年 签字笔、
水彩纸质）

　　插图艺术在长期的发展过程中，不断地受到许多艺术潮流的冲击与影响，借鉴与吸收了其他艺术的成果，丰富和扩展了插画的表现手法。随着科技的发展，新材料、新工具又给插画艺术带来了多种可能性。因此，在学习和借鉴不同时期、不同风格插画的同时，还要敏锐地捕捉时代的特征，只有这样才能创作出具有时代特征的、大众喜闻乐见的插画艺术。

1. 以写实手法，自选表现对象（如熟悉的人物、生活用品、配饰等），绘制插画一幅。
2. 以拟人手法，选取一件儿童用品（如糖果、牛奶、文具等），绘制插画一幅。
3. 采用不同的绘画技法（如刮擦、喷溅、涂抹等）、绘画材料（水墨、水彩等），绘制插画一幅。
4. 运用适当的技法，从生活中挖掘有特色的材料（如贝壳、树叶、草绳等自然材料），完成一幅综合材料表现的插画作品。

1. 数字插画的特点与优势是什么？目前流行哪些风格？
2. 在综合材料表现当中应注意哪些问题？如何解决这些问题？

第五章

插画设计在空间环境中的应用

学习要点及目标

- 了解插画设计在空间环境中应用的重要性。
- 学会从实际出发,根据不同的主题需要,进行思考、选择、设计及表现。

学习指导

插画设计在空间环境中的应用是插画设计课程教学中的重要一环,针对这一部分内容,应加深对插画设计形式美法则的认识,重视插画设计在实际空间环境中的具体运用,关注插画设计的时代特点。通过这一章的学习,让学生对插画设计在空间环境中的应用有初步的认识和了解,让学生学会从环境空间的实际出发,根据不同的环境选择素材、色彩及媒介,用更贴切、更有表现力的语言来完成插画艺术的设计。

技能要求

- 了解插画设计在建筑环境中的应用。
- 了解插画设计在家居与展示环境中的应用。

第一节 插画设计在室外空间中的应用

一、插画设计与室外空间

插画设计的装饰性在建筑空间中的应用,即根据建筑的空间与内容来设计插画,共同塑造建筑与装饰的形态,使插画设计跳出二维空间,活跃并融入三维的建筑空间中,以其丰富的色彩效果、强烈的装饰语言、自由的表现手段、巧妙的工艺处理,赢得人们的青睐。

插画设计创造出许多开创性的可能,唤醒了人们的情感,使人的触觉、视觉、情感及意识都发生了变化,充分发挥了审美教育的功能性,在建筑空间中营造了一种轻松的生活氛围,创造出独特的艺术价值与商业价值,形成了良好的艺术效果及艺术氛围,提高了人们的审美情趣和行动意识,如图 5-1 ~图 5-12 所示。

案例分析:

从图 5-1~图 5-9 中我们可以看出,在建筑设计中,插画设计被广泛地应用其中,从而使建筑的装饰形态得到充分展示。

第五章　插画设计在空间环境中的应用

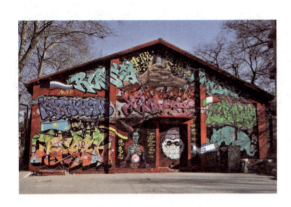

图 5-1　建筑外墙插画
（易宇丹 2013 年摄于北京 798）

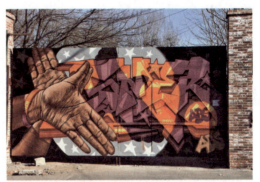

图 5-2　建筑大门插画
（易宇丹 2013 年摄于北京 798）

点评：图 5-1、图 5-2 利用建筑墙面、建筑大门进行插画设计，既扩大了视觉冲击力，也为自己做了形象广告。

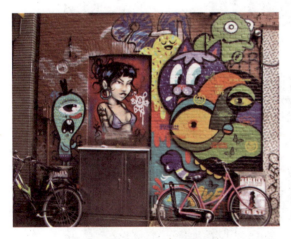

图 5-3　建筑外墙插画
（陈乐 2015 年摄于德国阿姆斯特丹）

图 5-4　建筑外墙插画（佚名）

点评：图 5-3、图 5-4 的建筑外墙插画使建筑与自然融为一体，充分发挥了审美教育的功能性，创造出独特的艺术价值，提高了人们的审美情趣和行动意识。

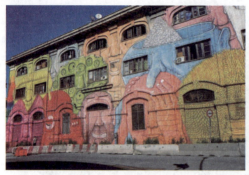 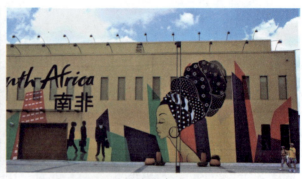

图 5-5　建筑外墙插画　　　　　　　　　　图 5-6　建筑外墙插画
（意大利 布卢 Rome 2014）　　　　　（易宇丹 2010 年摄于上海世博会南非馆）

点评：图 5-5 所示为意大利艺术家 布卢（Rome）于 2014 年在建筑外墙的窗户上绘制了十几张彩色面孔的眼睛，他们看着街外的景象。幽默的处理，营造了轻松的氛围，丰富了人们的想象。

图 5-6 所示的南非馆墙面夸张的人物处理，给人们留下了深刻的印象。

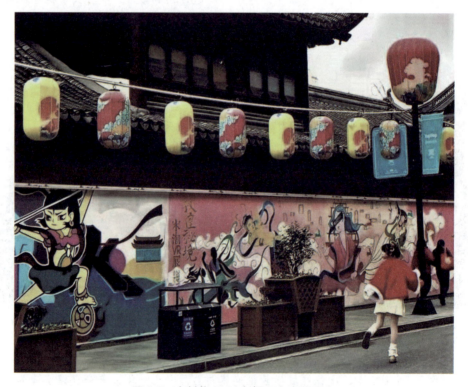

图 5-7　李剑英 2021 年摄于上海城隍庙

点评：图 5-7 所示的街边的墙绘有张光宇先生设计的动画片《大闹天宫》中可爱的哪吒、有敦煌壁画里美丽的飞天，同时，路边跳跃的小女孩与壁画里飞天的互动，呈现出了不同时空的穿越，悬挂的中国式的彩云灯笼与背景的中式建筑遥相呼应，给上海城隍庙营造出辛丑牛年浓郁迷人的春节气息。

第五章　插画设计在空间环境中的应用

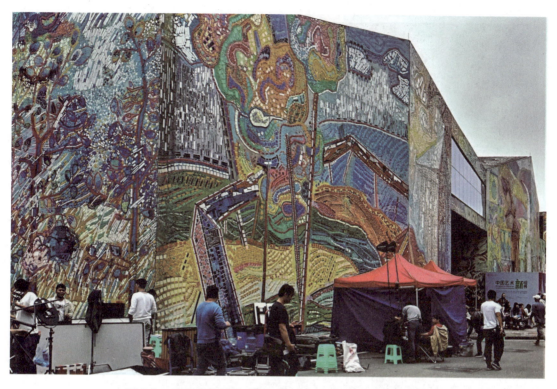

图 5-8　建筑外墙插画（易宇丹 2017 年摄于四川美术学院）

点评：图 5-8 宏大的场面、独特的氛围、丰富的色彩，让人得到美的享受。

图 5-9　商场外墙的灯光插画（1）
（易宇丹 2020 年摄于郑州大卫城）

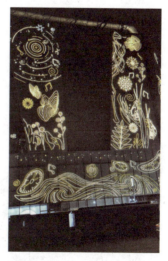

图 5-10　商场外墙的灯光插画（2）
（易宇丹 2020 年摄于郑州大卫城）

139

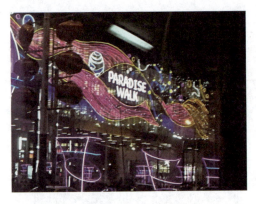
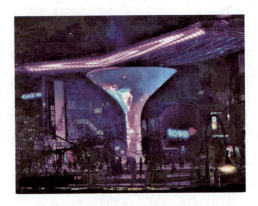

图 5-11　商场外广场的彩灯插画（1）
（易宇丹 2018 年摄于北京西单）

图 5-12　商场外广场的彩灯插画（2）
（易水贵 2021 年摄于成都九眼桥）

点评：图 5-9 ～图 5-12 是利用彩灯在建筑外墙与广场上进行的插画设计，光彩夺目的场景在黑夜里显得熠熠生辉、流光溢彩。

注　意：

插画设计应该从插画设计与建筑的从属关系以及插画设计的装饰性入手。根据建筑的空间与内容来设计插画，以特有的装饰语言、广阔自由的表现手段和艺术形式所呈现的视觉效果，在建筑中营造一种轻松的生活氛围，创造出理想的艺术形态。在学习过程中，应强调插画设计在实际中的应用，注重插画语言的训练，能有效地提高学生的设计能力、审美能力和创造能力，培养学生插画与建筑相结合的设计意识与设计理念。

下面是意大利街头涂鸦艺术家 Diego Della Posta 的作品，和其他街头艺术家一样，在墙体上绘制有个性风格和想法的作品，画面包含了丰富多彩的人物造型和创意内容。他特别善于也乐于在非常规墙体造型上进行创作，并将他的作品完美地呈现在这些特别的墙面上，如图 5-13 ～图 5-15 所示。

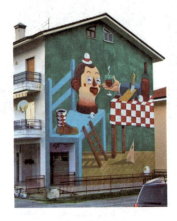

图 5-13　街头涂鸦艺术家（1）
（意大利 Diego Della Posta）

图 5-14　街头涂鸦艺术家（2）
（意大利 Diego Della Posta）

图 5-15　街头涂鸦艺术家（3）（意大利 Diego Della Posta）

点评：图 5-13～图 5-15 是意大利街头涂鸦艺术家 Diego Della Posta 的作品，其作品有独特的个性风格，画面人物造型逼真、创意独特、内容丰富，艺术家 Diego Della Posta 擅长在非常规的墙体上创作完美特别的形象，并使之与周围的环境形成对比，造成强烈的视觉效果。

图 5-16 所示街头插画是中国艺术家的作品。

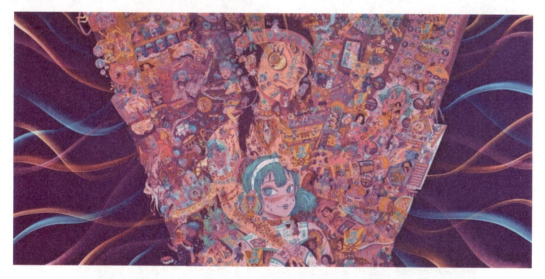

图 5-16　街头插画（中国）

二、插画设计与室外展示空间

我们从街道、中心广场、街心花园、商店橱窗等城市环境中，可以看到许多不同风格的插画形式，这些丰富多彩的插画艺术给城市环境增添了温暖的空间和美好的氛围，如图 5-17～图 5-23 所示。

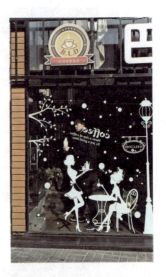

图 5-17　商场橱窗展示（1）
（易宇丹 2020 年摄于郑州大卫城）

图 5-18　商场橱窗展示（2）
（易宇丹 2018 年摄于北京街头）

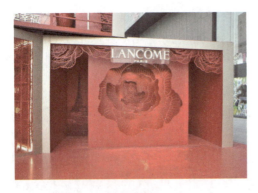
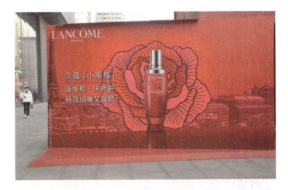

图 5-19　商场门前的展示（1）
（易宇丹 2020 年摄于郑州大卫城）

图 5-20　商场门前的展示（2）
（易宇丹 2020 年摄于郑州大卫城）

点评：图 5-17～图 5-20 是几种不同的展示效果，这些插画设计树立了企业形象，营造出强烈的销售氛围，引起了人们的购买欲望。

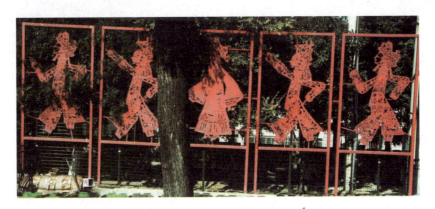

图 5-21　路边的插画设计（易宇丹 2015 年摄于西安）

第五章　插画设计在空间环境中的应用

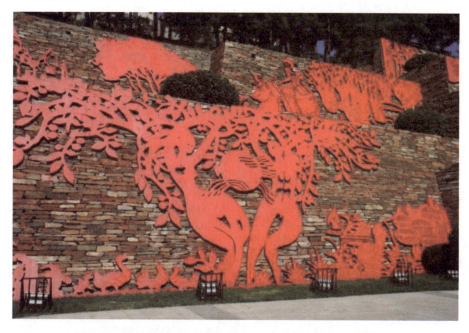

图 5-22　路边的插画设计（易宇丹 2015 年摄于西安 局部插画）

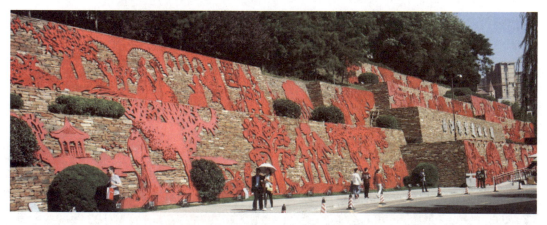

图 5-23　路边的插画设计（易宇丹 2015 年摄于西安 整体插画）

点评：图 5-21～图 5-23 运用了民间剪纸、皮影的造型手法，与周围的环境形成强烈的对比，造成了引人注目的艺术效果。

三、插画设计与交通环境

（一）插画设计与道路车辆

随着现代城市建设的推进，越来越多的插画设计应运而生。插画设计在城市中衬托了环境，美化了空间，增强了人们的审美意识，推动了社会的文明进步。插画设计分为具象插画、意象插画和抽象插画。具象插画是写实与夸张的结合，意象插画是变形与意念的结合，抽象插画是形体符号或几何符号与意念的结合，三者都是唯美的空间艺术。

案例分析：

如图5-24～图5-29所示，插画设计要符合整体环境的要求，受到环境或地域的制约。插画的内容、色彩和构图能直接表现插画的精神，因此要根据创意的需要来选择理想的形式。

图5-24 地面环境插画（1）

图5-25 地面环境插画（2）

图5-26 地面环境插画（3）

点评：图5-24～图5-26夸张的形象处理，营造了一种轻松的氛围，使过往的行人产生了丰富的想象。

图5-27 插画与路面
（陈乐2010年摄于德国）

图5-28 插画与交通道路（1）
（陈乐2015年摄于德国）

点评：图5-27路面井盖独特的插画造型和材质，引起了人们的注意，既有实用性，又有装饰性。

点评：图5-28小汽车上的插画，采用英文字母与高纯度的色彩搭配组合，使其更加引人注目。

第五章 插画设计在空间环境中的应用

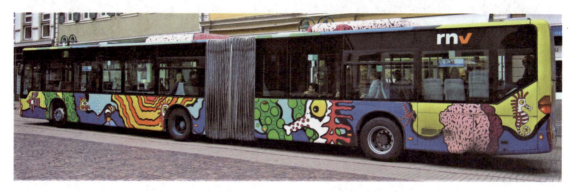

图 5-29 插画与交通道路（2）（陈乐 2015 年摄于德国）

点评：图 5-29 公共汽车上的插画，其丰富的色彩和夸张的造型，成为交通环境中一道亮丽的风景线。

注 意：
色彩是插画设计的重要条件，同样的构图，由于色彩不同，给人的感受也不同。色彩的处理直接影响了插画设计的精神和表现力。

（二）插画设计与地铁空间装饰

现代生活节奏加快，地铁是我们出行的重要方式，为了改善地铁的空间环境，北京轨道交通与中央美术学院轨道交通研究中心进行项目合作，为北京地铁房山线北延——首经贸站与房山线——花乡东桥站进行绘画，如图 5-30～图 5-37 所示。

合作项目一：北京轨道交通房山线北延——首经贸站，主题是《勾勒·青葱校园》，画面由三幅叙事场景构成，构图源于中国十大传世名画之一的《汉宫春晓图》，古代人物形象出自《李白行吟图》《琉璃堂人物图》以及《文苑图》等历史佳作。画面打破了时间与空间的界限，使得中国古代的传统文化和现代首都经贸大学的校园文化互相融合。画面里描绘的林木奇石、高台楼阁、潺潺流水、鸟语花香的情景，铺陈出了娴雅幽然的迷人境界，整体空间的形态以画卷为引导，连续的曲面结构由顶棚延展至墙面，与独具书香气息的公共艺术装置完美契合。画面布置巧妙，各组人物彼此呼应，画面张弛有度，既有节奏感，又有趣味性。

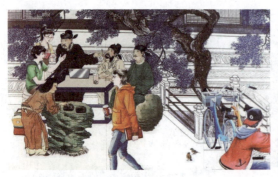
图5-30 地铁插画（1）
（北京地铁房山线北延——首经贸站）

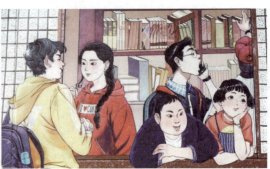
图5-31 地铁插画（2）
（北京地铁房山线北延——首经贸站）

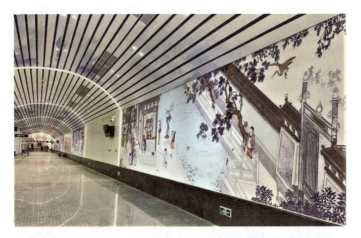
图5-32 地铁插画（3）（北京地铁房山线北延——首经贸站）

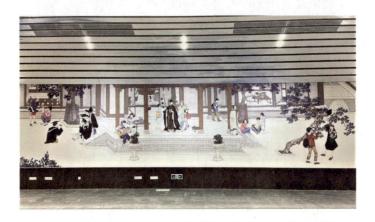
图5-33 地铁插画（4）（北京地铁房山线北延——首经贸站）

合作项目二：北京地铁房山线——花乡东桥站，主题为《韵染·魅丽花乡》，构图源自花乡中茂密生长的植物，采用纯手绘表现手法，打造了地上与地下双界面自然景观的对话，开启了新的地铁公共艺术的呈现方式，使自然景观与人工景观完美融合。采用中国传统绘画的长卷观看方式，选用了连理树作为构图框架，好事成双的连理树顺势而长，藤蔓蔓延到环境

周围的立柱上,营造出疏密有致的节奏感,和站内条状设计很好地结合。丰富多姿的花卉植物,似百花齐放的春天,透露出"留连戏蝶时时舞,自在娇莺恰恰啼"的诗情画意,使乘客仿佛置身鸟语花香的世外桃源。

这两个项目由下列团队成员完成。

装修方案:郭立明、王哲、李鸿运;

艺术创作:白晓刚、张留鑫、张培健、邵一丹、李光杰;

艺术指导:崔冬晖;

施工设计:李志阳、乐美峰、孔繁兴。

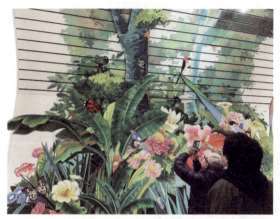

图 5-34 地铁插画(1)
(北京地铁房山线——花乡东桥站)

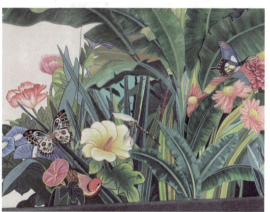

图 5-35 地铁插画(2)
(北京地铁房山线——花乡东桥站)

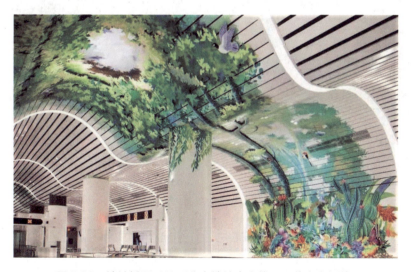

图 5-36 地铁插画(3)(北京地铁房山线——花乡东桥站)

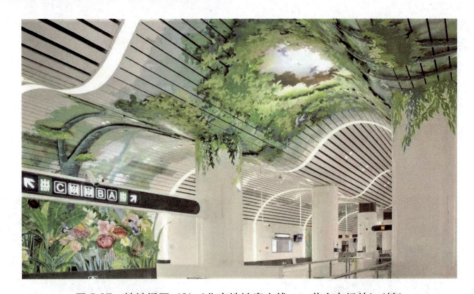

图 5-37　地铁插画（3）（北京地铁房山线——花乡东桥站）（续）

此外，很多城市的插画设计与地铁空间装饰都各具当地文化特色，如图 5-38 所示。

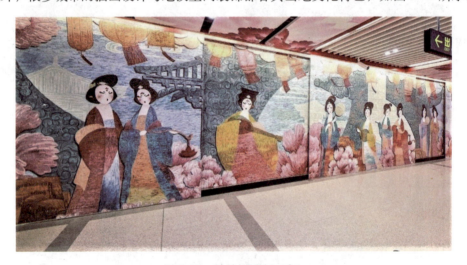

图 5-38　地铁插画（西安）

点评：图 5-38 是西安地铁 4 号线大唐芙蓉园站的壁画，主题内容与构图、人物造型及色彩，表现了盛唐的审美，极具盛唐的风格。

第二节　插画设计与室内空间环境中的应用

插画设计装饰了室内环境，所使用的材料及工艺都涉及材料的组合与应用，因此插画设计师需要把握材料的特性、类别和属性。插画设计在室内的装饰开拓了学生的思维，使学生用审美的眼光看待生活中的各种材料，学会用材料激发创作，体验材料质感，使创新精神和动手能力得到更好的发挥。

第五章　插画设计在空间环境中的应用

一、插画设计与室内展示空间

室内展示空间选择插画艺术的表现形式来传达信息，如博物馆展厅、零售卖场、商场展厅、娱乐场所、游客中心、国际会展等。展示大厅通过插画形式把信息传递给观众，给观众以心理上的温暖感，从而拉近与观众的距离。

（一）插画设计与屏风展示

案例分析：

如图5-39～图5-42所示，材料的选择和应用都需要奇特的想象、巧妙的构思，只有经过深思熟虑地推敲，才能呈现构图别致、制作精美的插画设计作品。

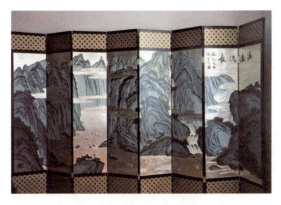

图 5-39　写实屏风插画（1）
（易宇丹 2009 年摄于苏州）

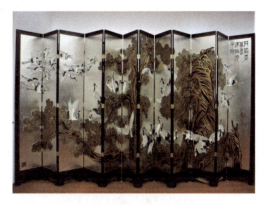

图 5-40　写实屏风插画（2）
（易宇丹 2009 年摄于苏州）

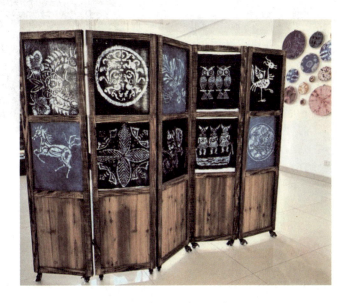

图 5-41　写实屏风插画（3）（车进 2019 年摄于郑州）

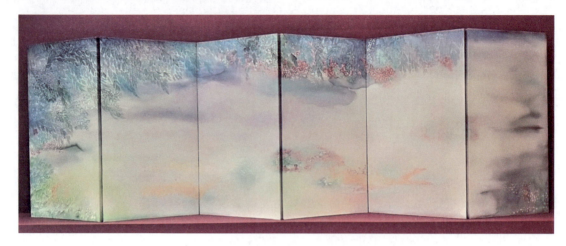

图5-42 写意屏风插画（广州美术学院）

点评：图5-39～图5-41是写实屏风插画，图5-42是写意屏风插画，它们都是通过合理的材料选择、精美的工艺制作、丰富的造型变化、错落有致的结构变化，营造出独特的艺术气氛，增加了环境的人文气息，使插画的艺术风格更加突出。

（二）插画设计与商场内环境展示

案例分析：

如图5-43～图5-61所示，插画设计的实用性是根据其所处的环境背景、行业内容、文化需求等因素来表现的，设计的合理性主要表现为内容合理与功能适度。

图5-43 电光式插画（1）
（陈乐 2010年摄于德国）

图5-44 电光式插画（2）
（易宇丹 2010年摄于上海世博会法国馆）

点评：图5-43、图5-44通过电光材料以及精美的工艺、丰富的造型、错落有致的结构变化，营造出了独特的艺术气氛，增加了环境的人文气息，使插画风格更加突出。

第五章 插画设计在空间环境中的应用

图 5-45　室内装饰插画（1）
（张文瀚 2009 年摄于北京）

图 5-46　室内装饰插画（2）
（张文瀚 2009 年画于北京）

图 5-47　商场内展示插画（1）
（易宇丹 2020 年摄于郑州万象城）

图 5-48　商场内展示插画（2）
（易宇丹 2020 年摄于郑州万象城）

图 5-49　商场电梯边的插画
（易宇丹 2020 年摄于郑州万象城）

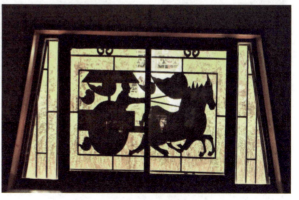
图 5-50　西安博物馆透窗式插画
（易宇丹 2015 年摄于西安临潼兵马俑墓）

图 5-51　插画与展示空间（1）　　图 5-52　展示在商场的插画（2）　　图 5-53　展示在商场的插画（3）
（易宇丹 2013 年摄于中央美院）　　　　（郑州）　　　　　　　　　　　　　（易宇丹 2018 年摄于宜家）

点评：图 5-51 以造型与色彩作为表现重点，与周围的环境形成对比。图 5-52 与图 5-53 以几何造型与单纯色块作为表现重点，突出了特定场景中的视觉形象。

图 5-54　餐厅展示插画（1）（易宇丹 2018 年摄于郑州）　　图 5-55　餐厅展示插画（2）
　　　　　　　　　　　　　　　　　　　　　　　　　　　　（易宇丹 2018 年摄于郑州）

点评：图 5-54、图 5-55 以人物形象与餐具造型为插画形象，以此向消费者传达商业信息。

第五章　插画设计在空间环境中的应用

图 5-56　商场展示插画（1）
（黄向前 2021 年摄于郑州东区朗悦公园茂）

图 5-57　商场展示插画（2）

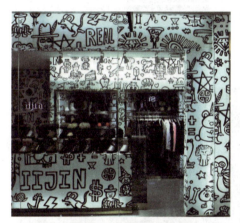

图 5-58　展示在商场服装区的插画（1）
（易宇丹 2016 年摄于北京西单）

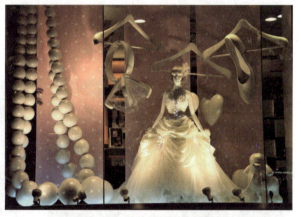

图 5-59　展示在商场服装区的插画（2）
（易宇丹 2016 年摄于北京西单）

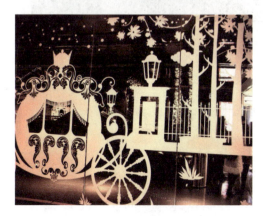

图 5-60　商场电梯旁的插画（1）
（易宇丹 2016 年摄于北京西单）

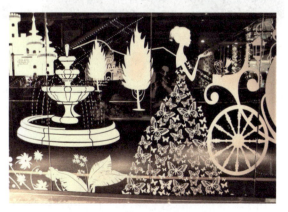

图 5-61　商场电梯旁的插画（2）
（易宇丹 2016 年摄于北京西单）

点评：图5-60和图5-61是利用背景灯光，使画面呈现出剪纸的艺术效果，有很强的视觉冲击力。

（三）插画设计与舞台空间展示

现代插画设计大量应用于舞台艺术空间中。在设计舞台插画的过程中，应该注意舞台的主题、灯光、布幕、道具、服装、音响等因素。通过选择合适的素材、理想的构图、协调的色调，更好地烘托舞台气氛，突出"舞台的演出活动"，让观众得到情感与视觉上的共鸣，如图5-62～图5-65所示。

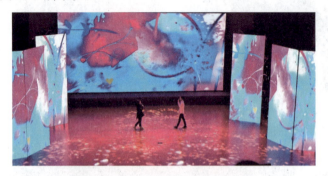

图5-62　插画与舞台空间展示（1）
（易宇丹2019年摄于郑州商学院）

图5-63　插画与舞台空间展示（2）
（易宇丹2019年摄于郑州商学院）

图5-64　插画与舞台空间展示（3）
（易宇丹2019年摄于郑州商学院）

图5-65　插画与舞台空间展示（4）
（易宇丹2019年摄于郑州商学院）

点评：图5-62～图5-65是色彩亮丽、流光溢彩的舞台空间展示，有点采用抽象写意的表现手法，画面洒脱奔放，有点采用写实逼真的表现手法，让人心旷神怡，带给观众审美的视觉享受！

二、插画设计与家居空间展示

用于家居展示的艺术品，以主人的兴趣和墙面的空间进行组合设计，如图5-66～图5-72所示。

第五章 插画设计在空间环境中的应用

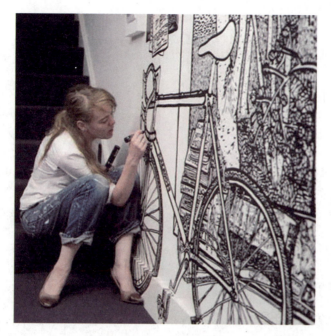

图 5-66　室内墙绘艺术（1）

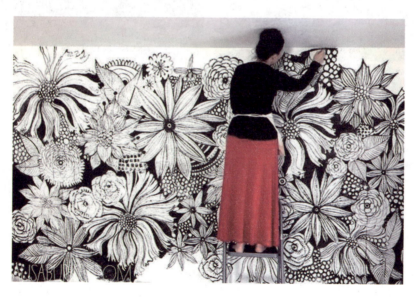

图 5-67　室内墙绘艺术（2）

点评：图 5-66 和图 5-67 运用黑白勾线的造型手法，将生动刻画的自行车和植物与周围的环境形成对比，展示了强烈的视觉效果。

图 5-68　室内艺术品《绽放的睡莲》
（克劳德·莫奈油彩 画布）

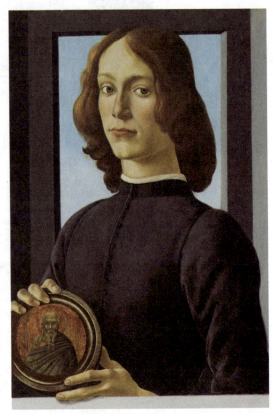
图 5-69　室内艺术品《手持圆形圣像的年轻男子》
（波提切利蛋彩画）

点评：莫奈的《绽放的睡莲》曾悬挂在佩吉及大卫·洛克菲勒夫妇哈德逊松林（Hudson Pines）大宅的梯级间，他们于 1956 年购买了这件作品。作品的创作时间约 1914—1917 年，是在莫奈众多表现大自然的作品中，最大型、色彩最艳丽、笔触最有力的作品之一。这件作品是在傍晚时分画的，池塘的水呈深紫色，莲花绽放出耀眼的白色光芒。

点评：图 5-69 是用于家居装饰的画作，2021 年 1 月，美国纽约苏富比"西洋古典大师绘画 & 雕塑"专场拍卖会中，文艺复兴先驱桑德罗·波提切利（Sandro Botticelli）的经典作品《手持圆形圣像的年轻男子》，以无任何担保形式，最终以含佣金 9218.4 万美元（约合人民币 5.95 亿元）的价格成交。这不仅刷新了波提切利作品的个人最高纪录，还创下了西方古典艺术的第二高价。

第五章　插画设计在空间环境中的应用

图 5-70　室内装饰艺术（1）

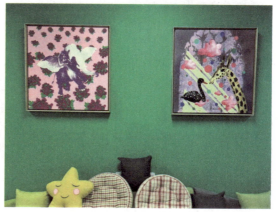

图 5-71　室内装饰艺术（2）

图 5-72　室内墙绘艺术

注　意：
　　一个好的插画设计既要有实用功能，又要有审美功能，这样才能被大众接受。

三、插画设计的参与制作

　　随着社会的发展，插画设计在室内商业展示空间得到广泛应用，通过空间与平面的精心设计，运用插画设计语言，创造独特的时空范围。它不仅含有解释展品主题的意图，并且还能使观者参与其中，达到完美沟通的目的，如图 5-73～图 5-75 所示。

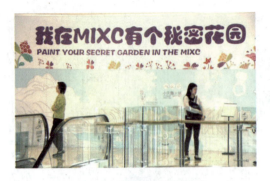

图 5-73　商场里的插画轮廓
（易宇丹 2015 年摄于郑州万象城）

图 5-74　商场里消费者在参与的插画涂色
（易宇丹 2015 年摄于郑州万象城）

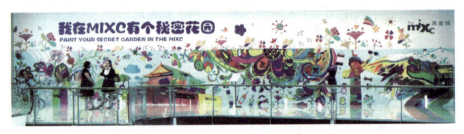

图 5-75　商场里消费者参与的插画色彩制作的完成稿（易宇丹 2015 年摄于郑州万象城）

点评：图 5-73～图 5-75 绚丽的色彩、丰富的想象，表现了参与者的协作精神和美好愿望。

本章小结

本章通过插画设计在空间环境中应用的重要性的讲述，使学生学会从实际出发，根据不同的主题需要，进行思考、选择、设计及表现。懂得插画设计的学习最终目的是要将理论应用到实践中、生活中去，只有这样，才能真正发挥插画设计的作用，才能改变我们的生活环境，提高我们的生活品位，创造具有美感的社会环境。

实训课堂

实训形式：阅读与欣赏、考查与欣赏。

实训目的：多走多看、多思多想、多记多做，拓展思维、扩大视野，在考查与欣赏、阅读与欣赏中，感受插画设计在实际应用中的魅力，提高审美素养，为今后的学习打下良好的基础。

复习思考题

1. 简述插画设计在实际应用中的重要性。
2. 根据不同的插画设计内容，应该如何进行创意和设计表现？

第六章

插画设计在视觉传达及服装等领域中的应用

学习要点及目标

- 了解插画设计在视觉传达及服装服饰等领域中应用的重要性。
- 学会从实际出发,根据不同的项目需要,进行思考与选择、设计及表现。

插画设计在视觉传达及服装等领域中的应用,是插画设计课程教学中的重要一环。针对这部分内容,应加深对插画设计项目的实际需要,根据插画设计的特点,让学生对项目设计有初步的认识和了解,学会从不同行业的实际出发,根据实际需要选择适合的素材、色彩及媒介,用更贴切、更有表现力的语言来完成插画艺术的设计。

- 了解插画设计在视觉传达领域中的应用。
- 了解插画设计在服装服饰等其他领域中的应用。

第一节 插画设计在视觉传达设计中的应用

一、插画设计与书籍装帧

(一)书籍封面的插画设计

插画设计在书籍装帧中广泛应用。插画设计最早出现在书籍的外套、封面及内页,"文不足以画补之,画不足以文叙之",文字与图画在传达上相互补充。随着时代的发展和消费需求的变化,在插画传达信息的同时也达到了"广告"的目的。

> **案例分析:**
> 如图6-1~图6-3所示,封面要根据书籍的特定内容和读者的特征,以凝练的艺术形象,准确地传达书籍的信息。

第六章 插画设计在视觉传达及服装等领域中的应用

图 6-1 插画设计与出版物封面（1）

图 6-2 插画设计与出版物封面（2）

图 6-3 插画设计与出版物封面（3）

点评：图 6-1～图 6-3 书籍封面设计要充分考虑自身的功能性以及插画与人、插画与环境、插画与时尚的和谐关系，从而满足人们的精神需求。插画设计以秩序美为前提，它包含了插画设计的设计原理，如对比与和谐、节奏与平衡、比例与夸张、图形与文字等关系的协调，从而更好地体现插画的形式美感。

报纸是广告信息传播最快捷的途径之一，它具有很强的时效性和地域性，报纸文字宣传经常会配有精美的插画。

杂志是周期性很强的出版物，便于保存查阅，具有多种发行形式。杂志通过运用夸张、多变、装饰等插画表现手法，丰富了版面的艺术效果。杂志在印刷方面独具特色，在杂志广告中起到了强大的作用，如图 6-4～图 6-8 所示。

图 6-4 插画设计与出版物封面（4）

图 6-5 插画设计与出版物封面（5）

图 6-6 插画设计与出版物封面（6）

点评：图 6-4～图 6-6 的插画赋予了人物独特的形态，强调了人物的个性变化，具有强烈的视觉效果。

161

图6-7 书籍设计（1）（学生作品）

图6-8 书籍设计（2）（学生作品）

点评：图6-7、图6-8是学生的书籍设计作品，采用摄影图片和手绘手法，使设计富有变化，准确地传达了书籍的内容。

（二）书籍内页的插画设计

自从有了书籍，作为文字说明的插画就伴随其中。中国发明的木版雕刻印刷术传入欧洲后，促进了欧洲铜版画的发展。15世纪欧洲的铜版画在德国、意大利与尼德兰异常活跃。不仅大量用于书籍插画，也由于其写实性、世俗性及复数性受到大众的喜爱，并成为艺术品被大量进入百姓家庭，如图6-9～图6-12所示。

图6-9 书籍内页插画设计（1）
（15世纪欧洲铜版画）

图6-10 书籍内页插画设计（2）
（15世纪欧洲铜版画）

点评：图6-9、图6-10为15世纪欧洲的铜版画，刻画细腻、造型逼真。

第六章　插画设计在视觉传达及服装等领域中的应用

图 6-11　插画设计与出版物内页（1）
（张文瀚 2019 年丝网版画 纸质）

图 6-12　插画设计与出版物内页（2）
（张文瀚 2019 年丝网版画 纸质）

点评：图 6-11、图 6-12 为张文瀚作品，他以其敏锐的直觉、丰富的想象、夸张的语言以及画面虚实空间的处理，传达了作者的设计理念。

> **注 意**：
> 对于插画设计而言，要根据插画设计的功能，运用插画设计的设计元素进行设计，注意把握插画设计的材质、色彩、肌理、构图等因素，使之更好地体现插画设计的内容美、结构美和形式美。

在德国古腾堡（Gutenberg）发明活字印刷机之前，木刻版画和雕刻版画（单张印刷图像）在德国和中欧部分地区都很流行。它们的用途十分广泛，许多人把它们挂在家里的墙上。随着印刷书籍的出现，涂色开始流行。15 世纪早期的印刷书籍经常仿效中世纪手稿的文字排版和插图。有些印刷书籍中含有手工彩绘，而有些手稿也有粘贴上去的彩绘印刷品，如图 6-13 所示。中国现代杂志插画如图 6-14 所示。

图 6-13　欧洲 15 世纪书籍插画

图 6-14　中国现代杂志插画

点评：图 6-13 为欧洲 15 世纪的书籍插画，图 6-14 为中国现代杂志插画，二者进行对比，我们可以看到时代变化带来的表现手法的变化。

对于书籍插画而言，设计要根据书籍内容进行插画表现，要体现插画表现的功能性，注意把握插画设计的材质、肌理、色彩与构图等因素，使之更好地体现书籍插画的内容美、结构美和形式美，如图6-15、图6-16所示。

图6-15 《十竹斋画谱》(1)（中国明末画谱）

图6-16 《十竹斋画谱》(2)（中国明末画谱）

点评：图6-15、图6-16为《十竹斋画谱》，是中国最古老的画谱，采用色彩木版印刷，由明末清初的书法家、出版家胡正言主持刻印。

（三）书籍图解说明的插画设计

插画中会设计一些图解说明等，以传达该插画的主体含义，如图6-17～图6-19所示。

图6-17 说明图解插画(1)　　图6-18 说明图解插画(2)　　图6-19 说明图解插画(3)

点评：图6-17、图6-18说明插画具有说明图解、消费指导、使用说明、图表目录等作用，设计时，要注重文字与图形的穿插关系。图6-19既表现了书籍图解说明的含义，又反映了生肖猪年人们工作生活的场景空间。此画面打破了以往的构图形式，体现了插画概念的广义范畴及在社会各个领域的广泛应用。

二、插画设计与广告设计

插画设计在广告中占据重要位置，插画设计在促销商品上与文案有着同等重要的作用，插画的表现手法多种多样，已经成为时下流行的艺术形式，在某些招贴广告中，插画设计甚至比文案更重要。从世界范围来看，欧、美、日、韩等国家和地区的插画设计处于领先的主

导地位,插画教育和市场结合得很紧密。很多知名的插画师都是大学的客座教师,他们把最时尚、最前沿的商业绘画知识带入学校。他们的时装杂志、流行刊物,个性张扬而又富有趣味,已经形成了较为成熟的插画特色,具有自己国家地域文化风情的插画风格。

插画设计具有吸引功能、看读功能、诱导功能,在现代社会已经作为流行的文化符号及流行文化的重要表征。

吸引功能:是吸引消费者的注意,使消费者被广告上的精彩插画吸引,从而引起对广告内容的关注。

看读功能:是尽快有效地传递招贴广告的内容,广告的插画简洁明了,便于观者抓住重点。

诱导功能:是抓住消费者的心理反应,把视线吸引至文案,将广告内容与消费者自身的实际联系起来,促使消费者产生了解该产品相关内容的冲动,诱使其视线从插画转向文案。

(一)插画设计与招贴广告

在招贴广告中,插画设计的表现力求简约而不简单、精致而不粗糙,从而更好地体现插画设计风格与对消费者喜好的诠释。插画设计正以其形象的直观性、亲和性以及其表现手法的多样化、丰富性,成为大众喜闻乐见的艺术样式。

案例分析:

如图6-20~图6-33所示,运用传统民间插画的装饰语言,体现了古为今用、洋为中用的设计理念,为插画设计提供参考。中国传统民间艺术如儿童画、刺绣艺术、剪纸艺术等,极富民族特色、文化气息和艺术个性,是艺术的活化石,具有旺盛的生命力,中国传统民间艺术图形从古至今都在我们日常生活中占重要地位。不管是外在的视觉形式还是内在蕴含的意义都非常丰富,是中华民族五千年文明史的文化精华和智慧结晶,是中国人民对自然界的概括和对天地生灵的人性感悟。

图6-20 插画招贴广告(1)
(易宇丹2013年摄于中央美术学院)

图6-21 插画招贴广告(2)
(易宇丹2013年摄于中央美术学院)

点评：图6-20、图6-21运用了传统的民间插画的装饰语言进行了系列组合，体现了民间艺术的造型风格，传递了传统与现代相结合的设计理念。

图6-22　胡同招贴广告
（易宇丹2014年摄于北京南锣鼓巷）

图6-23　艺术展招贴广告
（易宇丹2011年摄于北京中国美术馆）

点评：图6-22是北京南锣鼓巷的胡同招贴广告，采用"文革"时的造型与色彩表现手法，体现了作者的时空穿越意识。

图6-23是艺术展招贴广告，采用了周令钊先生的作品造型与色彩表现手法，展示了艺术家的精神追求和对生活的热爱。

图6-24　招贴广告
（易宇丹2021年摄于郑州万象城）

图6-25　招贴广告（上海）

图6-26　招贴广告
（易宇丹2014年摄于西安）

点评：图6-24～图6-26展示了与我们日常生活息息相关的环境写照。

第六章　插画设计在视觉传达及服装等领域中的应用

图 6-27　招贴广告（北京宋庄）　　图 6-28　招贴广告（廖运升设计）　　图 6-29　招贴广告

点评：图 6-27～图 6-29 招贴广告都是竖幅构图，但是，在排版与色彩、插画与文字的搭配上都有自己的创意特点，都在追求版式的新颖时尚、色彩的简洁明快，从而有效地传递了主题信息，达到了吸引观者注意的艺术效果。

图 6-30　学术交流广告　　　　　　　图 6-31　学术交流广告
（易宇丹 2017 年摄于四川美术学院）　　　　（中央美术学院）

点评：图 6-30、图 6-31 分别是四川美术学院和中央美术学院的学术交流广告，在设计创意上注重单纯简洁、一目了然的视觉效果。

图 6-32　展览广告
（易宇丹 2013 年摄于中国国家博物馆）

图 6-33　展览广告（中国台北故宫博物院）

点评：图 6-32 是中国国家博物馆的展览广告，采用明清家具以少胜多的经典造型来强化主题，起到引人注目的视觉效果。明清家具是指明末清初的家具，被称为"明式家具"，常用花梨木、紫檀木、铁力木等材料，造型风格是通过"线"的曲直穿插、重叠错落来实现的。

点评：图 6-33 是中国台北故宫博物院的展览广告，采用传统的平视图手法，在大面积粉红色调的背景下，靓丽的服饰色彩点缀其中，虽小却醒目，以此来突出中国台湾故宫博物院《历代中国绘画中的女性形象与才艺》精品展览信息，达到了醒目的广告效果。

中国插画设计受到新思维、新文化的刺激，涌现出很多新兴的插画艺术家和精美作品。社会的进步，为插画设计的发展提供了强大的动力和强有力的发展契机。

（二）插画设计与路牌广告

户外路牌广告中的插画海报分布于各种公共场所，通常以图形与文字结合的方式进行视觉信息传播。大多数海报广告以插画为视觉中心，注重设计创意和形式的运用，表现手法灵活多样，与大众产生了近距离的沟通，具有亲和力；出色的路牌插画广告具有极强的视觉吸引力，可以使人们瞬间被吸引，成功的广告创意能够使人们获得准确的广告信息，如图 6-34～图 6-37 所示。

第六章　插画设计在视觉传达及服装等领域中的应用

图 6-34　路牌插画广告
（陈乐 2010 年摄于德国）

图 6-35　路牌插画广告
（易宇丹 2021 年摄于郑州街头）

点评：图 6-34 是德国的一个饲养厂，其招牌广告采用的是家禽的形象，内容明确，使人一目了然。

点评：图 6-35 采用超现实的夸张手法来影响人们的观念，提倡低碳生活、保护环境。

图 6-36　插画与招牌广告

图 6-37　插画与招牌广告（易宇丹 2021 年摄于郑州地铁站）

点评：图 6-36、图 6-37 的路牌广告采用了年轻女性的可爱形象，与广告语互相呼应，产生了良好的广告效果。

（三）插画与企业形象吉祥物

商业形象设计——商品标志与企业形象吉祥物等多采用插画卡通形式，如图 6-38 ~ 图 6-42 所示。

图6-38 企业吉祥物招贴广告(1)
（易宇丹2021年摄于郑州）

图6-39 企业吉祥物招贴广告(2)
（易宇丹2021年摄于郑州）

图6-40 企业吉祥物招贴广告(3)
（易宇丹2021年摄于郑州）

图6-41 卡通形象（1）

图6-42 卡通形象（2）

点评： 图6-38～图6-42采用企业吉祥物的可爱形象及卡通幽默可爱的造型表现，达到吸引观者眼球的效果，起到了引人注意的销售目的。

注 意：

中国传统图形讲究"意"与"形"的完美结合。"意"是图形外部背后透露的思想情感，"形"是具体的视觉图形，中国传统的吉祥图形是在长期发展过程中形成的，具有中国传统"天人合一"的审美特点。将"形"与"意"有机地融合、嫁接，可以创作出更有中国韵味的插画。一个民族的存在，必须有自己的民族文化，而对传统的传承正是中华民族文化的重要组成部分。中华民族源远流长，文化艺术宝库中蕴藏着许多精华，需要我们发扬光大，创作出富有民族特征的优秀插画作品。

三、插画设计与包装设计

包装设计是商家考虑的重要因素之一。包装的插画设计能明确地表达出教育性、安全性和审美性，包装的插画设计已经成为增加包装附加值不可或缺的重要条件。插画和包装的相互结合，无论是对商家、设计者还是对消费者都有着重大意义。插画的表达直接并且有效地符合了消费者的心理特点，能够增加其购买欲。

插画设计在包装设计中一直是非常流行的，虽然在20世纪中叶由于摄影技术的发展一度有过沉寂，但随着包装个性化的发展，插画的多样性和变通性，一定会使插画设计在包装设计中得到日益广泛的运用。

在包装的插画设计中，民间绘画及儿童画也会出现在包装设计中。地域性强的传统商品和土特产的包装，也可以采用民间年画的风格，以便更好地揭示商品的特性，体现较强的乡土气息。一些传统商品也可以用中国画作为包装插图，以此体现中国传统的人文气息，表达出自由潇洒的韵味。时尚的商品包装可采用不同流派的绘画风格，如抽象的图形插画用于商品包装中，其独特的形式，可通过包装图形的延伸或截取部分图形的手法，从而起到丰富包装画面的效果。

案例分析：

如图6-43和图6-44所示，包装借助插画的直观性、时尚性进行传播。许多好的包装插画在市场销售中，因为画面精美而使消费者增加了购买量。

图6-43　插画与包装设计（1）

图6-44　插画与包装设计（2）

点评：图6-43、图6-44的包装插画采用了简洁的色彩与插画表现，起到了独特的视觉效果。

雪花·黑狮啤酒的包装由世界著名雕刻艺术家马丁·莫克（Martin Morck）设计（见图6-45、图6-46），他将钢笔画与铜版画结合，利用美女与狮子、柔情与刚毅的形象反差组成包装插画，带给观众强烈的视觉冲击力。马丁·莫克以国际化造币工艺标准力求每根线条与图案肌理都达到最佳效果，重视线条的粗细及缝隙，通过工艺的反复锤炼及精雕细琢，终使高难度的易拉罐后期雕刻的工艺印制达到了接近钞票印制的水平。

图6-45　雪花·黑狮啤酒包装设计（1）
（挪威　马丁·莫克）

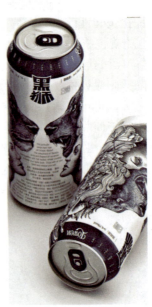

图6-46　雪花·黑狮啤酒包装设计（2）
（挪威　马丁·莫克）

点评：马丁·莫克自1978年以来作为特约邮票雕刻师为多个国家服务，同时从事插画等艺术形式的工作。其作品层次丰富，具有强烈的表现力，其雕刻版画线点丰富、疏密有致，表现语言独具特色，从而使包装上的插画更加突出。此包装作品2019年获德国iF设计奖及意大利A设计奖金奖。

图6-47　插画与包装设计（学生作品）

图6-48　插画与包装设计（3）

第六章　插画设计在视觉传达及服装等领域中的应用

点评：图6-47和图6-48属于食品类包装，包装插画采用偏暖的色彩与具象的表现，以此视觉形象，起到诱发人们食欲的效果。

纸巾品牌《泰盛·竹态》的包装设计，通过产品包装的剪纸形式插画，来唤起消费者对美好自然的感知，以此促进消费者的购买，从而传达节约用纸、保护生态的设计理念，唤醒人们关注环境与生态保护意识，如图6-49、图6-50所示。

图6-49　纸品包装《泰盛·竹态》(1)

图6-50　纸品包装《泰盛·竹态》(2)

点评：图6-49、图6-50是采用剪纸形式的插画来表现自然的生态环境，画面中两种竹林之鸟野鸽和斑鸠的原始形态，增加了趣味性并赋予《泰盛·竹态》包装生态环保的理念。

精准地挖掘文化的本质，完美地再现文化属性，能够将传统文化、时代特征与产品特点进行有机融合，恰到好处地表现出产品的特性，需要站在更高的角度看待文化的魅力，如图6-51～图6-54所示。

图6-51　插画与包装设计(3)

图6-52　插画与包装设计(4)

点评：图6-51、图6-52利用了高纯度的色块来分割包装的转折面，使包装画面具有了抽象的几何美感。

图 6-53 国外的酒包装插画

图 6-54 国内的民族包装插画（易宇丹 2020 年摄于巩义东区）

> **提　示：**
> 　　包装设计中的插画可分为提示性插画和说明性插画。插画设计要传递产品的相关信息，建立好品牌形象，提高消费者的认知度，激发消费者的购买欲。设计中要了解消费者的心理及喜好，把握设计的主要方向，研究包装插画的色彩、图形、文字等相互之间的关系，使包装插画的创意达到较高的审美品位，既可以带动时尚文化的发展，也为企业带来经济利润。

　　芙蓉肌包装设计是由波玲娜和潘虎包装实验室合作的作品，外包装盒上绘有蓝色鸢尾花的插画，绘出的鸢尾花层次丰富、古典感强，插画的纹样温馨而富有浪漫情调，使观众在看到蓝色鸢尾花时会联想到 FRANGI，精湛的花形工艺采用精湛的浮雕工艺，在特种纸质包装上细致地刻画出花形，并排列出印刷的品牌符号，强化了企业视觉标识的艺术感染效果，如图 6-55、图 6-56 所示。

图 6-55 插画与包装设计（5）

图 6-56 插画与包装设计（6）

　　点评：波玲娜·库库列娃（Polina Kukulieva），来自俄罗斯帕勒克的水彩画家，擅长花卉植物、风景人物，画风清新细腻。

第二节　插画设计在服装及产品设计中的应用

一、插画设计与服装

　　插画设计的多元化已经成为一种全新的艺术形式和社会时尚，它们早已超越了"照亮文字"的狭义解释，逐渐跳出了书本的纸质载体，悄悄地渗透到生活的各个层面。

　　时装插画是以服装服饰为表现对象、信息传播对象的插画艺术。其历史渊源大体可追溯到16—17世纪的木版时装画、铜版时装画。随着时间的推移，时装插画逐渐与纯粹的服装设计及服装绘画分离。20世纪初，由于时装业的繁盛，受"立体主义""装饰主义"等艺术流派和艺术思潮的影响，时装插画从单一的形态独立出来了。

　　时装插画20世纪中期在摄影技术高速发展的背景下，发展迅猛，并随之成就了一批享誉全球的时尚插画家，他们的作品风格迥异，争奇斗艳，极富创新性和观赏性。在摄影技术逐渐崭露头角后，20世纪70年代以来随着计算机技术的发展，时装插画的形式更加丰富多彩，深受大众喜爱，具有极高的艺术审美价值。

案例分析：

　　如图6-57～图6-62所示，运用插画设计语言，在既定的画面范围内，通过形象与色彩的精心设计，创造独特的时装插画。它不仅解释了时装主题的意图，还使观者参与其中，达到完美沟通的目的。

图6-57　时装插画效果图（1）

图6-58　时装插画效果图（2）

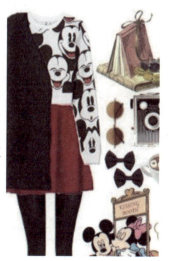
图6-59　时装插画效果图（3）

图 6-60　插画与服装设计（1）
（宋荣欣 2020 年摄于洛阳）

图 6-61　插画与服装设计（2）
（易宇丹 2020 年摄于郑州）

图 6-62　插画与服装设计（3）
（易宇丹 2020 年摄于郑州）

点评：图 6-60～图 6-62 服装服饰上大量地运用了插画设计，丰富的插画内容、个性化的图形、强烈的色彩表现，营造了良好的展示效果。从图中可以看到，不仅服装正画装饰着插画形象，服装的背面（包括裤腿）也装饰着插画形象。

时装插画可分为装饰艺术风格类型、简约艺术风格类型、魔幻艺术风格类型、现实艺术风格类型、手绘艺术风格类型、数码艺术风格类型、动漫艺术风格类型、涂鸦艺术风格类型、新古典艺术风格类型和后现代艺术风格类型等。

插画艺术在服装上的独特视觉语言，所呈现的表现风格、主题内容和流行趋势，受到人们的欢迎，从中折射出大众的流行趋势和审美情趣。服装上的插画艺术，已经超越了服饰图案的领域，不仅装饰美化了服装，也反映了时尚风貌与审美情趣，起到了传达信息、情感交流的作用，如图 6-63～图 6-65 所示。

图 6-63　插画与服装展示（1）

图 6-64　插画与服装展示（2）

图 6-65　时装插画
（李丹丹 2020 年 马克笔纸质）

点评：展示的模特服装造型，通过图形与色彩的空间穿插，表现出不同的艺术风格类型。

二、插画设计与服饰设计

插画设计中那些充满奇幻色彩和动人感情的故事，给我们插上了想象的翅膀，使我们在愉快的欣赏过程中，增加了审美的观念。随着国际间的交流和经济的发展，插画的风格更具有多样性、民族性和艺术性。现在，国外许多插画师都在用不同的织物及传统工艺创作出更多的插画形式，如图6-66～图6-70所示。

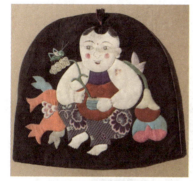
图6-66 插画与服饰设计（1）

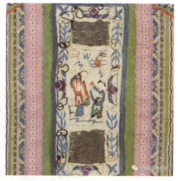
图6-67 插画与服饰设计（2）

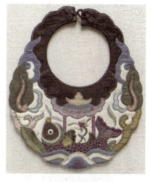
图6-68 插画与服饰设计（3）

点评：如图6-66～图6-68所示，传统的布艺设计，通过图形与色彩的空间穿插，表现出不同的审美情趣。

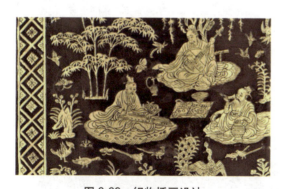
图6-69 织物插画设计

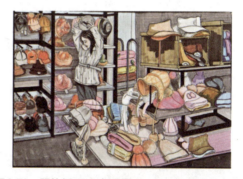
图6-70 服饰插画设计（应梦丹 2020年 马克笔 纸质）

点评：图6-69是中国唐代的织物设计，图6-70是学生画的服饰插画设计，通过对比，我们可以看到时空的变化带给服饰的巨大变化。

案例分析：

如图6-66～图6-70所示，插画设计有着广泛的适应性和灵活性。对插画设计师来说，最重要的是创意设计能力和绘画表现能力，插画设计的任何要素都应与所装饰的对象形成关系，插画的内容才是插画的灵魂。同时，设计时还要注重空间、色调、虚实、形态、肌理等对比关系，在满足大众审美的同时，还要强化大众的参与，使插画设计与大众、插画设计与装饰的对象建立良好的互助关系。

三、插画设计与容器

在中外插画史上，容器上的插画源远流长。容器的材料有陶器、青铜器、铁器、铜器、玻璃等；题材内容极其广泛，有山川河流、植物动物、人物故事等；表现手法十分丰富，有几何形、抽象形、写实形、写意形等，如图 6-71～图 6-81 所示。

最早的古希腊的容器瓶画，出现于公元前 11 世纪，表现为几何形风格（公元前 1100—700），后受爱奥尼亚近东地区艺术的影响，出现东方风格的瓶画（公元前 750—前 600）。公元前 8 世纪，出现了在陶土色背景上的黑色人物形象，其形象如同剪影，内容多为神话题材与日常生活的黑色风格。大约在公元前 500 年，出现了在黑色背景上留下赭色的主体形象，人称红色风格。

图 6-71　古希腊雅典容器（1）
（易宇丹 2013 年摄于中国国家博物馆）

图 6-72　古希腊雅典容器（2）
（易宇丹 2013 年摄于中国国家博物馆）

点评：图 6-71、图 6-72 是古希腊雅典容器（法国卢浮宫博物馆藏，2013 年在中国国家博物馆展出），精美的图形、色彩绘于容器的空间，表现了古希腊雅典时代的工艺水平、审美品位与装饰风格。这两件都属于古希腊红色风格的容器。

图 6-73　尼泊尔铜器（易宇丹 2010 年摄于上海世博会）

图 6-74　印度陶瓷容器（易宇丹 2010 年摄于上海世博会）

点评：图 6-73 是尼泊尔铜器，精美的图形与加工工艺令人叹为观止、赞不绝口。图 6-74 是印度陶瓷容器，亮丽的色彩与概括的图形，使人流连忘返，美不胜收。这两幅图展现了不同国家的民族特色、文化风格与装饰品位。

元代陶瓷继承了宋代陶瓷技艺的精华，元青花瓷的表现内容有缠枝牡丹、鸳鸯荷花、海水云纹、龙凤麒麟、昭君出塞等，元青花瓷简洁明快、富有艺术原创精神，如图6-75所示。

中国宋代陶瓷是中国古代陶瓷的鼎盛时期，具有代表性的是定、汝、官、哥、钧五大官窑。宋代陶瓷装饰插画较为流行自然洒脱的"文人画"风格，插画表现有牡丹花、莲花、缠枝花，以及虫鱼、婴戏、历史及民间故事等，如图6-76所示。

图6-75　元青花鲤鱼盘（14世纪中叶）　　　　图6-76　宋代景德镇瓷器
　　　　　　　　　　　　　　　　　　　　（易宇丹2011年摄于河南省博物馆）

明代陶瓷纹饰多为写实形与写意形，文字装饰有回纹、百寿字、福字等。清代陶瓷技艺极为辉煌，康熙时的素三彩、五彩，雍正、乾隆时的粉彩、珐琅彩都是中外闻名的精品。此时装饰风格写意与写实并存，既受同时期中国绘画和民窑的影响，又受到西方绘画艺术的影响，瓷器上出现了具有西方绘画风格特点的花纹图案，如图6-77～如图6-79所示。

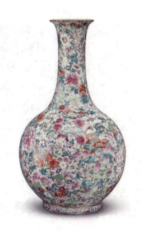 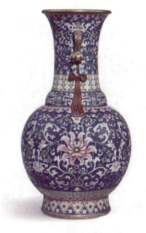

图6-77　清嘉庆 粉彩万花锦纹　　图6-78　清乾隆 洋彩蓝地番莲　　图6-79　清乾隆 洋彩蓝地番莲
长颈瓶（成交价471000美元）　　纹如意耳瓶（1）《大清乾隆年制》　纹如意耳瓶（2）《大清乾隆年制》
　　　　　　　　　　　　　　　　矾红款　　　　　　　　　　　　矾红款

图6-75～图6-79是中国不同时代的瓷器，表现手法有写实的、有夸张的、有写实与想象相结合的，工艺材料也不一样，有青花瓷、有粉彩，展示了不同时代的文化风格与装饰效果。

图 6-80　陶瓷插画（易宇丹 2014 年摄于天津瓷房子）　　　图 6-81　陶瓷插画（吕品昌）

点评：图 6-80、图 6-81 是不同时代的陶瓷艺术品，上面的插画风格截然不同，前者写实、后者抽象，体现了不同时代的装饰风格与审美趣味。

四、插画设计与灯具

插画设计应用到灯具中，将增添灯具的艺术情趣，但设计时要考虑到灯具的材料、灯具的用途。插画师充分发挥想象力，把幻想与现实结合起来，既使灯具画面亮丽时尚，又使灯具安全方便，从而创造实用美观的产品，如图 6-82、图 6-83 所示。

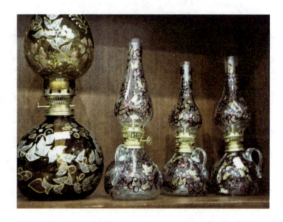

图 6-82　中国灯笼（易宇丹 2010 年摄于北京北海公园）　　　图 6-83　斯里兰卡煤油灯
（易宇丹 2010 年摄于上海世博会）

点评：图 6-82、图 6-83 通过对比，可以看出不同国家都有自己的民族特点，在造型、色彩等方面都有自己独特的表现手法与审美追求，从而创造出一种受本国人民喜爱的艺术形式。

五、插画设计与玩具

插画设计和玩具设计也有着密切联系。在玩具设计中，若想让插画人物表现出时代性和趣味性，插画师必须发挥想象力，为故事中的角色赋予生命，把幻想与现实紧密结合起来，创造出引人入胜的情节和真实自然的角色表情，如图6-84～图6-86所示。

图6-84　插画与气球玩具（张耀2019年摄）

图6-85　插画与气球玩具（黄建宇2020年摄）

图6-86　中国传统玩具与插画（易宇丹2010年摄于北京北海公园）

点评：图6-84、图6-85为插画与气球玩具插画，图6-86为中国传统玩具与插画。

插画设计用于玩具时，插画手法都是发挥夸张想象的特点，使艺术表现与美好愿望相结合，创造出人们喜闻乐见的艺术形式。

六、插画设计与衍生品

衍生品设计是产品系列化、系统化的眼神。即采用多种手段相结合，将产品选用的插画进行整体或局部的取舍、分割、变形、重构组合后，应用到系列产品中，如包装、宣传页、杯子、抱枕等。

设计时注重产品的造型、线条、色彩、立体形态，注重产品的实用、时尚以及与产品之间相互融合产生的审美趣味，同时，还要考虑产品的组合、陈列、展示效果等因素。好的设计具有强烈的传播力、影响力与穿透力，直接影响产品的销售，如图6-87～图6-92所示。

图6-87　衍生品插画设计（学生作业）

图6-88　手机界面插画

点评：图6-87插画设计的手法是写实与夸张相结合，发挥了插画的特点，使形象与艺术相结合，创造了一种新的视觉效果。图6-88插画设计用于手机界面，采用透明度高的浅色调，增加了温馨柔和的感觉。

图6-89　衍生品插画（孙雅婕2019年）

图6-90　衍生品插画（李霞）

图6-91　衍生品插画（学生作业）

第六章　插画设计在视觉传达及服装等领域中的应用

图6-92　衍生品插画（学生作业）

点评：图6-89插画设计采用戏剧脸谱的形式。图6-90插画设计用于抱枕，将写实灯泡与戏剧脸谱相结合。图6-91和图6-92的插画设计用于书籍、装饰画、茶具、相框、手提袋包装等衍生品。

本章通过插画设计在视觉传达及服装等领域中应用的讲述，使学生了解插画设计在现实各个领域实际应用中的重要性，懂得插画设计学习的最终目的是要将所学理论应用到实践中、应用到生活中去。只有这样，才能真正发挥插画设计的作用，才能改变我们周围的生活环境，提高我们的生活品位，创造具有美感的社会环境。

实训形式：阅读与欣赏、考察与欣赏。

实训目的：多走多看、多思多想、多记多做，拓展思维、扩大视野，在考察与欣赏、阅读与欣赏中，感受插画设计在实际应用中的魅力，提高审美素养，为今后的学习打下良好的基础。

1. 简述插画设计在实际应用中的重要性。
2. 根据不同的对象，应该如何进行思考和设计？

第七章

优秀作品欣赏

学习要点及目标

- 欣赏与学习中外优秀作品的重要性。
- 了解优秀插画艺术家们的作品风格,以及他们设计的处理手法与表现手法,学会借鉴与吸收。

让学生欣赏并学习中外优秀作品是插画设计教学中的重要一环。学生们需要了解并借鉴吸收优秀艺术家们的作品风格,以及他们设计的处理手法与表现手法。在这个阶段,应该重视加深学生分析学习古今中外优秀作品的特点,关注优秀艺术家们如何设计画面的构图、画面的形象以及画面的色彩表现手法等。通过这一章的学习与借鉴,使学生逐步掌握插画设计更多的表现语言,更好地服务于社会。

学生学会借鉴吸收古今中外经典作品的艺术风格及表现手法。

第一节　中国优秀作品欣赏

一、中国古代艺术

中国古代壁画大致分为三种:石窟壁画,最典型的就是我们熟知的敦煌壁画;寺观壁画,如山西永乐宫壁画;墓葬壁画,如永泰公主墓内的壁画。壁画如同一扇窗,可以穿越时空,看到两千年前的古代社会、宗教、建筑、美术、民俗、体育、陶瓷、服装的方方面面,内容丰富翔实,如同百科宝典,反映了古代中国人的生活和梦想!

(一)敦煌石窟壁画

敦煌石窟壁画以佛教故事为主要表现内容,场面宏大、色彩绚丽。这些鸿篇巨制有外来文化艺术的影响,也有中原汉文化的巧妙结合,是古代先人智慧的结晶,如图7-1~图7-5所示。

第七章　优秀作品欣赏

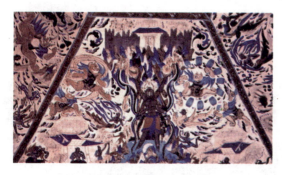

图 7-1　敦煌壁画（敦煌 249 窟 阿罗修）

图 7-2　敦煌壁画（敦煌 249 窟 狩猎图）

点评：敦煌 249 窟壁画显示了西魏、南北朝时期的壁画成就。洞穴两壁绘有千佛，中间绘有说法图，顶部绘有中国传统神话和佛教题材。画面天空有白虎、玄武、雷神、十一首蛇身怪兽等。画面生动感人、气势磅礴，是中西方文化相结合的体现。

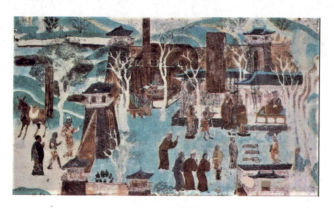

图 7-3　敦煌壁画

图 7-4　敦煌壁画

图 7-5　敦煌壁画本生故事

点评：图 7-1～图 7-5 为敦煌壁画，20 世纪初，外国探险队从建筑和洞窟中揭取了大量中国古代壁画，使我们许多精美的壁画流散到海外——包括英国、法国、德国、美国、日本、印度、加拿大、俄罗斯、韩国等，令国人痛惜不已。

（二）新疆克孜尔石窟壁画

新疆克孜尔石窟壁画如图 7-6、图 7-7 所示。

图 7-6　新疆克孜尔石窟《佛传图》　　　　　图 7-7　新疆克孜尔石窟《菱格因缘》

点评：图 7-6 为新疆克孜尔石窟第 206 窟壁画《佛传图》，约创作于公元 7 世纪，现藏于德国亚洲艺术博物馆。该壁画绘画手法成熟，色彩强烈、构图丰富、造型优美，更好地体现了壁画艺术的形式美感。图 7-7 为《菱格因缘》壁画，其图形所具有的独特性、丰富性与多样性，对中原与中亚佛教艺术产生了显著影响，是"丝绸之路"文化遗产不可或缺的组成部分，也是东西方文化交流的例证。

（三）年画艺术

年画自古至今都是中国全民性最强的美术现象，不管是产品数量、从业人员、观众数量，还是覆盖区域、持续时间，都是其他艺术类型无法比拟的。如此广博而又浓烈的人气，仅仅靠手工绘画势必供不应求。在唐代，画师作秦琼、敬德"门神"，为皇帝驱除邪祟，因此，朝中大臣均向往之，遂命工匠按图雕版印刷若干。这就是复制木刻的最初模式，木版年画的作坊随之遍布天下，广泛流行并繁盛，各地都有村落成为集中的年画产地，如河北的武强、河南的朱仙镇、天津的杨柳青、江苏的桃花坞、陕西的凤翔等地，各地的年画手法不同，从而形成了独特的地域风格，如图 7-8 ~ 图 7-14 所示。

年画中常出现"连体娃娃"的画面，画中的娃娃头与身子相互共用，采用借用与错位手法，突破了平面的局限，在二维平面上制造了视觉奇观。此类年画有"四子争头"与"六子争头"等，这些图式都是巧妙地借用相近几何形进行变化产生奇异的效果，这种形式我们在先民陶器中的"三鱼争头"、商青铜器中的"两龙共身"、敦煌壁画中的"三兔六耳"中都能看到，如图 7-13 所示。

第七章 优秀作品欣赏

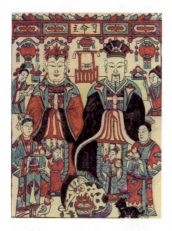

图 7-8　河南的朱仙镇年画

图 7-9　天津杨柳青年画

图 7-10　河北武强年画

图 7-11　天津杨柳青清末民初年画
《福在眼前吉庆有余事事如意》

图 7-12　江苏的桃花坞清代年画《百子全图》

点评：中国年画起源于"门神"，俗称"喜画"，驱邪纳祥、欢乐喜庆，表达了民众向往美好生活的愿望。

图 7-13　武强年画《六子游戏图》

点评：图7-13是武强年画《六子游戏图》，杨家埠年画也有类似的图样。新婚人家多购买张贴，连续回旋的童子图带有"早生贵子"或"连生贵子"的吉祥寓意，以此实现家族人丁兴旺的美好愿望。

其后，年画的图式在"六子争头"的基础上，又有了树状的更新，树状的图式会出现更多的娃娃。清代上海小校场年画中有一幅《五子日升》，由回旋式改为树状式，别出新意、独树一帜，犹如数学里的数字游戏。"五子日升"是指子孙皆有成就，光大门户。这里的"五"是泛指子孙众多，五个儿子都金榜题名，后来的年画中涉及贵子，多以五为例。古人认为"多子多福"，在农耕时代，男丁兴旺才能促进家族昌盛，即便不登科甲，也可作为壮劳力。《五子日升》之类的年画是"连体娃娃"的超级组合，结构巧妙而自然，至今难有出其右者，如图7-14所示。

图7-14 《五子日升》（上海小校场年画　清代）

点评：图7-14《五子日升》图中的娃娃似乎在玩"叠罗汉"游戏，身体层层叠加，垒成高塔。画面看上去是五个头，但细看是一个头连着两个身子或三个身子，算起来共十个孩童，故称"五子十成"。孩童们手中拿着旗帜、锣鼓、灯笼等游戏中的玩具，身后有金鱼缸、珊瑚、孔雀翎、绣龙墩等物，地上铺着一直延伸到画外的方格地毯，寓意着富贵人家的珠翠罗列与金玉满堂。

（四）戏剧艺术

中国传统戏剧具有独特的民族风格，各地都有一些民间戏班，他们通过不断地交流融合，最终形成了具有鲜明地域风格的戏剧艺术，如京剧、豫剧、晋剧、黄梅剧等，成为中国传统文化艺术的重要部分。戏剧中人物妆容及不同人物行当的服饰，是通过人物造型的特

点以及表现形式体现出来的，戏剧人物造型时常用在插画设计中，插画艺术将戏剧中的人物与服饰传统美感表现出来，用插画设计的新思路，为戏剧艺术提供了新的传播形式，如图 7-15 ～图 7-21 所示。

图 7-15　戏剧插画 (1)

图 7-16　戏剧插画 (2)

图 7-17　戏剧插画 (3)

点评：图 7-15 ～图 7-17 是三种不同画法的戏剧插画，体现了插画艺术的丰富性与多样性。

图 7-18　戏剧插画 (4)

图 7-19　戏剧插画 (5)

图 7-20　戏剧插画 (6)

图 7-21　戏剧插画 (7)

点评：图 7-18～图 7-21 插画设计表现了戏剧人物造型的传统美感，传播了中国传统文化艺术，让越来越多的人了解我国的戏剧艺术，展现了传统艺术与现代插画的密切联系。

二、中国现代艺术家

（一）张光宇先生

张光宇（1900—1965），生于江苏无锡一个中医世家，16 岁时跟随当时新派画家张聿光学习绘制舞台布景，1918 年在《世界画报》做丁悚的助手，后创办了印刷公司，成立了中国美术摄影学会、漫画会，主编漫画刊物，并于 1945 年完成了漫画集《西游漫记》。

张光宇先生广泛地吸收了全世界各种艺术，从古埃及、古希腊、古印度到德国的包豪斯、俄国的构成艺术以及非洲的原始木雕、墨西哥壁画等。他将不同时空、不同地域的艺术融为一体，变而通之。他是原中央工艺美术学院学术根脉的奠基人，是植根于民族艺术的浪漫主义画家，是中国现代装饰艺术的集大成者，其作品如图 7-22 ～图 7-30 所示。

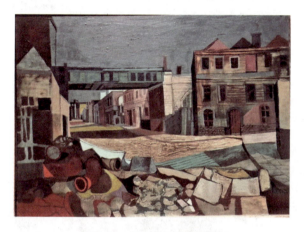

图 7-22 （张光宇 作品）(1)

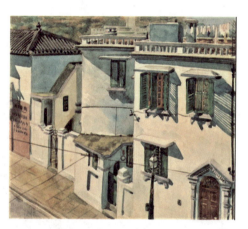

图 7-23 （张光宇 作品）(2)

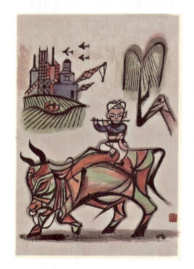

图 7-24 （张光宇 作品）(3)

图 7-25 （张光宇 作品）(4)

图 7-26 （张光宇 作品）(5)

点评：图 7-24 ～图 7-26 可以看出张光宇先生画风的多样化，反映出他对插画艺术的把控能力。

图7-27 《民间情歌》（张光宇1934年）

图7-28 《神笔马良》（张光宇1934年）

图7-29 《哪吒闹海》（张光宇）

图7-30 《哪吒闹海》（张光宇）

点评：图7-29、图7-30是张光宇先生担任动画片《哪吒闹海》美术设计时创作的形象，他创造的孙悟空、二郎神、哪吒等形象感人至深，获得了国际性大奖。《哪吒闹海》成为中国动画片电影的里程碑。他的造型风格简约概括、精微单纯、朴厚生动，极富感染力，成为脍炙人口的艺术经典。

（二）胡明哲教授

胡明哲是中央美术学院教授、中国美术家协会综合材料绘画艺术委员会副主任，在岩彩绘画创作中实现了自己艺术人生的升华。她认为：艺术家的能力是具有感知自然万物与天赐情境的敏锐"感知力"，是方便法门与顺其自然之创作意识的"原创力"。

胡明哲教授用大自然的"岩彩"追求材质表意的创作方式、物质本体的物理属性及人文寓意。物质是相对于人的意识之外的存在物，是人类绝不容忽视的大自然；人类是大自然中的一种物质而已，物质是精神的载体，真正动人心魄的艺术魅力是以物寓意、道器同一，如图7-31～图7-35所示。

第七章　优秀作品欣赏

图 7-31　胡明哲教授在调配颜料

图 7-32　《圣托尼里之三》（胡明哲 2017 年岩彩）　　图 7-33　《暖阳——东欧行之四》（胡明哲 2015 年岩彩）

图 7-34　《都市幻影——浮光》（胡明哲 岩彩）　　图 7-35　《都市幻影——红尘》（胡明哲 岩彩）

点评：胡明哲教授认为：世界艺术史中最独特的艺术形式都是在限定之中诞生的，艺术创造中最有价值的作品都是由本土情境有感而发的作品。艺术的最高智慧是——方便法门，自然而然，她用大自然的"矿物岩彩"创造了美的世界。

195

(三)插画家李旻

李旻是国内著名的插画师,毕业于清华大学视觉传达设计系,是《中国日报》海外版插画师,为人民教育出版社绘制课本封面,出版的插图作品曾多次获得中国新闻奖。她用独特的绘画语言把中国古老的东西用创新的绘画方式表现出来,让它们变得国际化、时尚化,让许多海外读者更好地了解中国文化,如图 7-36 ~ 图 7-39 所示。

图 7-36 李旻为《中国日报》海外版画的插画

图 7-37 李旻设计的牛栏山(1)40 周年纪念版包装

图 7-38 李旻设计的牛栏山(2)40 周年纪念版包装

图 7-39 李旻设计的牛栏山(3)40 周年纪念版包装

第二节 外国优秀作品欣赏

一、外国古代艺术

（一）希腊瓶画

所谓瓶画（vase painting），是指绘制在陶制器皿上的图画，是实用物品与装饰性绘画相结合的产物，依附于陶器而得以流传下来。古希腊瓶画的内容多为神话故事和英雄传说，反映场面很广，如战争、狩猎、生产、家庭、娱乐、体育等，它们戏剧性强，生活气息浓，富有人情味。瓶画上画的人物故事都有典故来历，出处大多是史诗、神话或戏剧。这种情况在世界艺术史上实为罕见，与世界古代工艺品上多是装饰图案迥然不同，它独树一帜、别具一格，成为世界艺术的巨大宝库，深远地影响了古罗马的艺术、文艺复兴及近代艺术。

希腊推崇人本主义与民主主义思想，希腊文学，如神话、史诗、戏剧等歌颂人性，追求人文主义、人道主义、民主政治、和谐社会等，以人为本成为全民族的共识和传统。希腊的文学图书中有大量的人物故事插图，它们成为希腊陶器上人物故事画的一大来源，如图 7-40～图 7-42 所示。

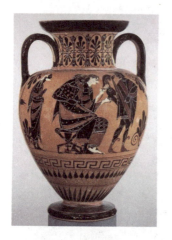
图 7-40　古希腊瓶画（1）

图 7-41　古希腊瓶画（2）

图 7-42　古希腊瓶画（3）

点评：图 7-40～图 7-42 所示的古希腊陶器主要有盛酒的瓶、罐，瓶罐装饰画多绘于腹部，画面展开近似方形。瓶画艺术代表了希腊的绘画风貌，具有内容丰富、寓意深刻、技艺精湛、风格多样、装饰性强、艺术性高的特点。

（二）波斯地毯

古波斯帝国留下了辉煌而灿烂的文明，伊朗作为它的继承者，是地毯编织艺术的发源地。1949 年，考古学家在西伯利亚阿尔泰山脉的帕兹里克峡谷冰川里发现了一块描绘波斯人骑马狩猎的羊毛毯，命名为 Pazyryk，推断是 2500 多年前的阿契美尼德王朝时代的作品，现收藏于俄罗斯的圣彼得堡遗产博物馆。

波斯地毯分为三类：城市地毯、乡村地毯（部落地毯或游牧地毯）和满地图案。城市地

毯有明显的萨非王朝的传统特征,即华丽有律动的花纹图案;乡村地毯倾向于重复的抽象几何图案,配色大胆;满地图案是小型的中心图案或一种图形在毯面上有规律地重复。

波斯地毯的题材有:风景人物、花卉动物、几何图案等。其色彩表达如下:蓝色寓意来世的美好愿望,绿色象征着希望、复兴和前进的力量,红色代表幸福和生命活力,黄色寓意太阳和快乐,金色象征着权力与财富。不同的色彩寓意不一样。每幅波斯地毯图案都是独特的,绚丽华美而严谨细密的地毯艺术影响了世界千年的美学格局,如图7-43~图7-46所示。

图 7-43 波斯地毯(1)

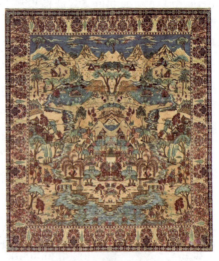

图 7-44 波斯地毯(2)

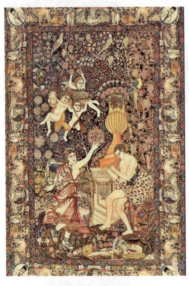

图 7-45 波斯地毯(3)

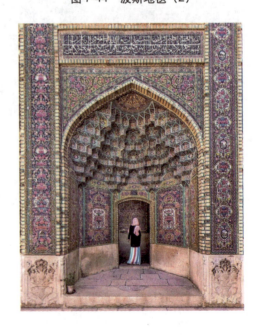

图 7-46 波斯地毯(4)

点评：图 7-43～图 7-46 所示的波斯地毯制作材料采用纯羊毛和真丝与天然颜料，每平方厘米约 30 个结，有的每平方厘米有 50 个结，品级最好、价值最高的每平方厘米能编织上百个"波斯结"，打结多的地毯花纹精致细密、价格昂贵，可以像黄金、珠宝和玉石一样流通，远销世界各地，具有收藏价值和投资价值。

（三）日本浮世绘

日本浮世绘是日本民间流传的风俗画和版画，具有极强的装饰性。它是日本江户时代兴起的独特而典型的市俗化生活的风俗画。浮世绘的精髓是"活在当下"，具有独特的美感与风格。在世界艺术中，世间百态的浮世绘艺术具有很高的审美价值，影响着欧亚各地。19 世纪，欧洲从古典主义到印象主义诸流派也深受浮世绘的启发，影响了诸多艺术大师，如凡高、马奈、德加、莫奈、惠斯勒……尤其是莫奈，其家中挂满了整个墙面的浮世绘，浮世绘甚至成为他的绘画灵感来源。莫奈画的《穿和服的卡米尔》，画中的卡米尔身着和服，摇着纸扇，毫不掩饰他对日本艺术的着迷。凡高临摹了不少浮世绘，并从中吸收演变成自己的风格。

浮世绘在印制上采用了"春信式"与"空褶法"，这种技法类似于中国明末清初时的"拱花"印法，强调在拓印时压出浮雕式的印痕，头发都根根分明，肌理清晰，极尽精微，如图 7-47～图 7-61 所示。插画绘本《八犬传》是日本传统文化的精华，其改编、衍生出的文学、电影、电视剧、舞台剧、动漫作品不计其数。

《八犬传》的封面尺寸仅有 17.5 厘米 ×23 厘米，但画面静谧的月色、繁复的衣纹、精美的头饰，方寸之间尽显精美，更显精湛的雕工技艺以及材料的珍贵。

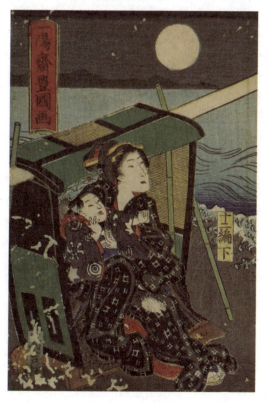

图 7-47 日本浮世绘

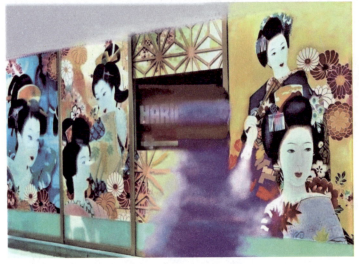

图7-48　日本街面上的浮世绘招贴　　　　　　图7-49　浮世绘日本　歌川丰国

点评：图7-47～图7-49为日本的浮世绘，构图饱满、色彩沉稳而张扬、造型夸张而有张力，那份独有的诡异一直沉寂在画面中。

图7-50　喜多川歌麿（1）　　　　图7-51　喜多川歌麿（2）　　　　图7-52　喜多川歌麿（3）

点评：图 7-50～图 7-52 是喜多川歌麿的三联画，极具美感的人物构图和各具特色的面部表情，将场景表现得淋漓尽致。喜多川歌麿画的女性人物，丹凤细眼，手如柔荑，肤似凝脂，他利用纸质的可触性，一反传统线描绘法，以色彩营造形象轮廓，人物体态纤细修长，尽显东方女性的端庄高贵之美，透露出日本追慕汉风、模拟唐土的钦羡之情。

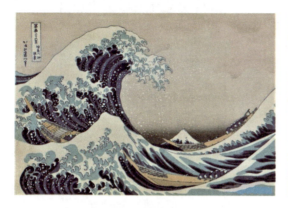

图 7-53　葛饰北斋（1）

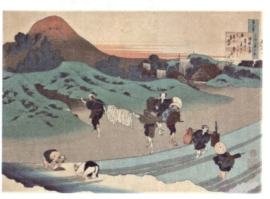

图 7-54　葛饰北斋（2）

图 7-55　歌川国芳（1）

图 7-56　歌川国芳（2）

图 7-57　歌川国芳（3）　　　　　　　图 7-58　歌川国芳（4）

点评：图 7-55～图 7-58 显示画家歌川国芳有敏锐的洞察力，表现手法夸张，画面富有戏剧性，表现的人物不考虑透视法，透露出粗犷和诡异的氛围，彰显出歌川国芳以无法为有法的鬼才气质。

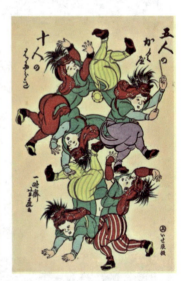

图 7-59　五人十身图之一　　　图 7-60　五人十身图之二　　　图 7-61　五人十身图之三

点评：图 7-59～图 7-61 显示"连体娃娃"图式传至日本后，影响了日本的许多画家，画家歌川芳藤曾因此作一系列的连体人像"五人十身"，画面结构是一组"四子争头"在上，一组"六子争头"在下，两组相接之处，通过一方人物抓住另一方人物的肢体，实现两组人物结合的巧妙构图。"连体娃娃"的视觉模式将日本浮世绘发扬光大，成为可供玩味的视觉游戏，受到了老百姓的欢迎。

二、外国现代艺术家

（一）美国插画家埃尔特

在摄影技术不发达的年代，杂志版面的插画水平相当高。其中，插画家埃尔特（Erte）最受各大时尚杂志的欢迎。埃尔特出生于俄罗斯圣彼得堡，是 20 世纪的时尚艺术家。他多才多艺，涉及的领域广泛，包括珠宝与服装、电影与戏剧、平面艺术与室内设计等。埃尔特在 15 岁时已经为当时的俄罗斯时装刊物画插画了，20 岁时，跟随法国时装大师 Paul Poiret 工作。随后，埃尔特的时装插画登上了著名的 *La Gazette du Bon Ton* 杂志，并引起了美国版 *Happer's BAZAAR* 的关注，1915 年该杂志与埃尔特签约，开始了长达 22 年的合作，如图 7-62～图 7-65 所示。

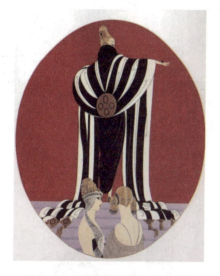

图 7-62　时装插画（1）（埃尔特）

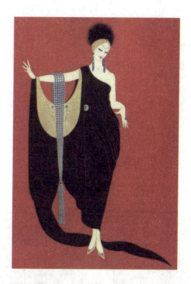

图 7-63　时装插画（2）（埃尔特）

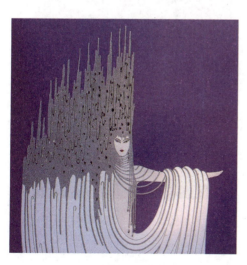

图 7-64　时装插画（3）（埃尔特）

图 7-65　时装插画（4）（埃尔特）

点评：埃尔特继承了日本浮世绘的"衣钵"，并加入了自己的个性风格。他的画奇幻、多彩又充满想象，画中简洁流畅的线条与强烈对比的色块，为当时的新艺术运动带来了震撼性的冲击，并持续影响当代与现代、东方与西方的艺术创作。

（二）法国插画家 Karine Daisay

1971年，法国插画家 Karine Daisay 生于巴黎，其作品多运用插画与剪贴画相结合的手法，创造了一种时尚而又大胆的插画风格，如图7-66～图7-69所示。

图7-66　时尚插画（1）（法国 Karine Daisay）

图7-67　时尚插画（2）（法国 Karine Daisay）

图7-68　时尚插画（3）（法国 Karine Daisay）

图7-69　时尚插画（4）（法国 Karine Daisay）

点评：图7-70～图7-73为法国插画家 Karine Daisay 的作品，色彩亮丽、构图奇特，画面营造的氛围与对比强烈的色块，带给人们新奇的感受。

（三）日本插画家加藤彩

日本女插图画师加藤彩（Aya Kato）的作品颇引人注目，描绘内心灵魂世界的美丽事物，展现女性的风貌，营造出一种颓废华美的视觉效果。她绘画中那份独有的张扬肆意的笔调、姿态华丽的女子，以及画面上浓烈炫目的色彩，带着妖娆和魅惑，仿佛一幕幕颓废奢华的剪影，如图 7-70～图 7-73 所示。

图 7-70　梦幻插画（1）（日本加藤彩）

图 7-71　梦幻插画（2）（日本加藤彩）

图 7-72　梦幻插画（3）（日本加藤彩）

图 7-73　梦幻插画（4）（日本加藤彩）

点评：图 7-70～图 7-73 为日本女插画家加藤彩（Aya Kato）的作品，风格独到，呈现出浓郁的日本文化，刻画出日本的古典美及现代的华丽美。

（四） 伊朗插画家 Arghavan Khosravi

伊朗女插画家 Arghavan Khosravi 借助当代视觉元素与超现实主义绘画的表现手法，对伊朗传统社会女权问题进行绘画表述。在她的作品中，可以看到艺术家的社会责任和其作品的社会价值，如图 7-74 ～图 7-77 所示。

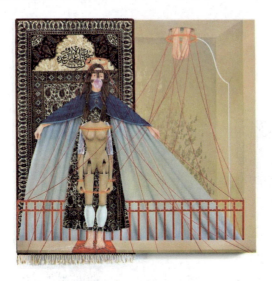

图 7-74　超现实插画（1）
（伊朗 Arghavan Khosravi）

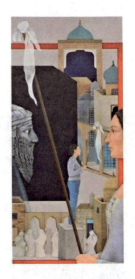

图 7-75　超现实插画（2）
（伊朗 Arghavan Khosravi）

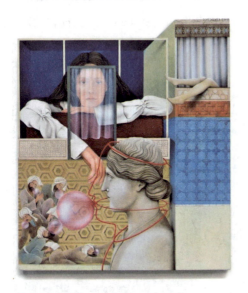

图 7-76　超现实插画（3）
（伊朗 Arghavan Khosravi）

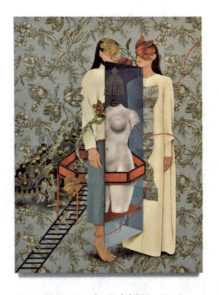

图 7-77　超现实插画（4）
（伊朗 Arghavan Khosravi）

点评：伊朗女插画家 Arghavan Khosravi 受马格利特超现实主义绘画的影响，插画风格写实、奇幻、充满想象，画中不同时空的形象配置在一个画面中，给人带来了强烈的视觉冲击力，呈现出古代与现代、梦幻与现实的超现实主义绘画风格。

本章小结

本章通过插画设计在实际中应用的讲解,使学生了解了插画设计在实际应用中的重要性,懂得插画设计学习的最终目的是要将理论应用到实践中去。只有这样,才能真正发挥插画设计的作用,才能改变我们的生活环境,提高我们的生活品位,创造具有美感的社会环境。

实训形式:阅读与欣赏、考察与欣赏。

实训目的:多走多看、多思多想、多记多做,拓展思维、扩大视野,在考察与欣赏、阅读与欣赏中,感受插画设计在实际应用中的魅力,提高审美素养,为今后的学习打下良好基础。

1. 简述插画设计在实际应用中的重要性。
2. 根据不同的对象,应该如何进行思考和设计?

参考文献

[1] 沈从文. 花花朵朵 坛坛罐罐：沈从文谈艺术与文物 [M]. 重庆：重庆大学出版社，2014.

[2] 王受之. 美国插图史 [M]. 北京：中国青年出版社，2002.

[3] 莱本·卢迪凯特. 欧洲最新商业插画 [M]. 肇文兵，译. 北京：中国青年出版社，2008.

[4] 斯坦·李，约翰·巴斯马. 美国漫画专业技法 [M]. 孟宪瑞，译. 北京：人民邮电出版社，2010.

[5] 罗伯特·贝弗利·黑尔，特伦斯·科伊尔. 艺用解剖 [M]. 张敢，译. 北京：中国青年出版社，1998.

[6] 中央美术学院美术史系中国美术史教研室. 中国美术简史 [M]. 北京：高等教育出版社，1990.

[7] 马克·维根. 画境：插画家的创想世界 [M]. 刘雪莲，王国石，译. 大连：大连理工大学出版社，2012.

[8] 安格斯·海兰德，艾米莉·金. 艺术的视觉形象与品牌 [M]. 张书鸿，张京晶，译. 北京：机械工业出版社，2009.

[9] 迈克尔·帕里奇. 西方当代手绘图案 [M]. 嵇小庭，李玉玲，译. 上海：上海人民美术出版社，2010.

[10] 马丁·萨利斯伯瑞. 英国儿童读物插画完全教程 [M]. 谢冬梅，谢翌暄，译. 上海：上海人民美术出版社，2005.